원 포인트 레슨과 함께하는 수채화 비밀 노트

나 혼자 수채화 프랑스

이일선

홍익대학교 산업미술대학원에서 산업디자인을 전공했습니다. 대한민국 현대미술대전에서 대상을 수상한 것을 비롯하여 여러 공모전에서 입상하고 전시회에 참여했습니다. 일러스트레이터로서 문학, 실용서, 학습서, 교과서, 정기간행물 등 다양한 분야에서 그림을 그리고 있습니다.
《톨스토이 단편선》《탈무드》 등 많은 책에 그림을 그렸고, 저서로는 《나 혼자 연필 드로잉》《1일 1컷 낭만 그림(일상)》《1일 1컷 낭만 그림(여행)》《예쁜 수채화 레시피》《비밀스럽게 행복하게》《크리스마스 호두까기 인형》《컬러링북 테크닉 가이드》《아벨라 이탈리아》《솔레유 프랑스》《로맨틱 크로아티아》《맘마미아 그리스》《그레이스 런던》《비너스의 사랑스런 라이프스타일》《여신 플로라 꽃을 여행하다》《뮤즈와 함께 떠나는 예술 여행》 등이 있습니다.

조혜림

홍익대학교 미술대학 회화과를 졸업했습니다. 따뜻하면서도 진솔한 감성의 그림을 그리고 있으며, 책을 좋아해서 책 만드는 일(단행본, 학습지, 교과서 등 다양한 분야의 북디자인)을 하고 있습니다.
《나 혼자 연필 드로잉》《1일 1컷 낭만 그림(일상)》《1일 1컷 낭만 그림(여행)》《비밀스럽게 행복하게》《크리스마스 호두까기 인형》《왠지 끌리는 스칸디 스타일》《너무 예쁜 런던 스타일》《왠지 귀여운 도쿄 스타일》《설레는 나의 도시, 플래닛 홍대》《내 생애 꼭 한번은, 스페인》《패셔너블 파리》《크리스마스 선물》 등을 출간했으며, 일산의 전망 좋은 작업실에서 손 많이 가는 동반자 '쌤'과 함께 그림을 그리며 살고 있습니다.

원 포인트 레슨과 함께하는 수채화 비밀 노트

나 혼자 수채화 프랑스

2018년 10월 25일 1판 1쇄 인쇄
2018년 11월 10일 1판 1쇄 발행

지은이 이일선 · 조혜림
발행인 이은수
에디터 이은수
디자인 designDidot

발행처 그림책방
주소 경기도 고양시 일산동구 경의로 19
전화 070-7762-1738 팩스 070-8817-1738
등록 제2016-000121호
등록일자 2016년 6월 22일

http://blog.naver.com/grimb2016

© 2018 이일선 · 조혜림

ISBN 979-11-958531-7-5 12650

차곡차곡 실력이 쌓이는 연필 드로잉 수업

색연필로 쉽게 그리고 물 한방울을 더하면 예쁜 수채화 완성~!

수채화와 색연필화, 기초부터 차근차근 친절한 그림 수업!

아름다운 그림과 아들러의 힐링메시지로 일상을 행복하게 하는 컬러링북

호두까기 인형 이야기와 행복한 크리스마스! 일상을 행복하게 하는 컬러링북

원 포인트 레슨과 함께하는 수채화 비밀 노트

나 혼자 수채화 프랑스

이일선 · 조혜림 지음

그림책방

시작하면서

나 혼자 쉽고 예쁘게 그리는 수채화

로맨틱한 풍경, 낭만 가득한 나라, 프랑스를 물맛 가득한 수채화로 표현합니다. 파리를 시작으로 주변 도시의 멋진 풍경과 예쁜 장면을 나 혼자 쉽고 재미있게 그릴 수 있도록 준비했습니다.

이론과 실기가 함께하는 체계적인 구성

모두 3챕터 구성입니다. 챕터 1에서는 수채화에 필요한 준비물, 색을 쓰는 방법, 표현 기법을 이야기합니다. 챕터 2에서는 멋진 풍경과 예쁜 장면을 그린 완성작이 있습니다. 완성작마다 색칠하는 방법과 과정을 쉽고 체계적으로 설명하고 있습니다. 챕터 3에서는 완성작을 참고로 직접 색칠할 수 있는 스케치를 고급 수채화 용지에 준비했습니다. 핵심 포인트를 확인하고 그림 실력을 키우는 공간입니다.

연필로 그린 스케치

연필은 연필만이 가지고 있는 부드러움이 있습니다. 밑그림 스케치는 이런 연필로 그려져 있습니다. 보다 풍성한 수채화를 그릴 수 있습니다. 이 책에서는 2B연필로 스케치했습니다.

원 포인트 레슨

그림 실력을 키우는데 꼭 필요한 핵심 내용을 원 포인트 레슨으로 모았습니다. 기초 이론부터 고급 테크닉까지 아주 쉽게 그릴 수 있는, 유용하게 활용할 수 있는 핵심 포인트입니다.

완성작의 기법과 노하우를 내 것으로

완성작과 같은 방법으로 그려보는 것이 좋습니다. 유명 화가들도 다른 화가들의 그림을 똑같이 그려보면서 느낌을 이해하고 실력을 키웠습니다. 다른 화가들의 기법, 노하우를 그대로 흡수하는 방법입니다. 우연의 효과는 완벽하게 똑같을 수는 없습니다. 가능한 정도에서 느낌을 이해하면 됩니다.

제시된 완성작과 다르게 그리고 싶다면

이 책에서 이야기한 대로 그리다보면 어느 순간 수채화에 자신감이 생깁니다. 그리고 문득 다르게 그려보고 싶은 스케치가 보이기도 합니다. 그러면 그렇게 해도 괜찮습니다. 이 책에서 이야기하는 내용을 기초로 수채화의 감성을 멋지게 표현한다면 충분합니다.

차례

프랑스로 떠나는 수채화 여행!

로맨틱한 풍경과 장면들~

눈에 담아두는 것만으로는 아쉬워 수채화로 그려봅니다.

초보자도 쉽게 그리는 수채화

프랑스의 멋진 풍경과 예쁜 장면을 직접 그려보면서 수채화 실력을 키웁니다.

꼭 필요한 내용으로 기존의 획일적인 표현 방식과는 다르게 그립니다.

복잡한 작업과정 없이 간단한 붓질만으로 단번에 효과적으로,

쉽게 그리는 방법을 이야기합니다.

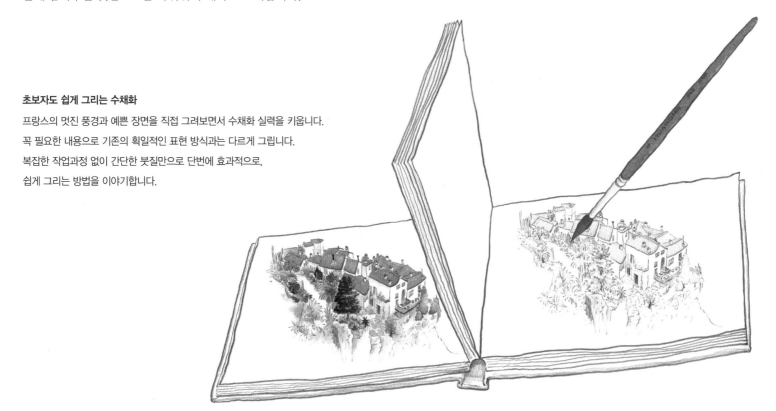

CHAPTER 1. 준비물, 색의 조화와 구성, 표현 기법

필요한 도구와 재료 • 10 / 조화롭게 색을 쓰려면 • 12 / 컬러 차트 만들기 • 18 / 물의 양과 색 변화 • 20 / 색의 혼합 • 22 / 밑그림 스케치 순서와 방법 • 28 / 자주 쓰는 수채화 표현 • 34 / 색칠하기 전에 필요한 사항 • 38 / 쉽게 색칠하는 순서와 방법 • 40

CHAPTER 2. 완성작, 색칠 방법과 표현 기법

샹젤리제 거리에서 바라본 개선문 • 46 / 감성 가득한 파리의 집 • 48 / 센강에서 바라본 노트르담 대성당 • 50 / 거리의 화가에게 초상화 한 장 • 52 / 몽마르트르 언덕이 보이는 풍경 • 54 / 물랑루즈가 있는 거리 풍경 • 56 / 헤밍웨이가 즐겨 찾던 서점, 셰익스피어 앤 컴퍼니 • 58 / 로맨틱 장미 • 60 / 에펠탑과 파리 풍경 • 62 / 스트라빈스키 광장의 니키 분수 • 64 / 어느 카페에서 • 66 / 꽃이 활짝 피어있는 창문 • 68 / 마리 앙투아네트 왕비의 마을 • 70 / 생폴드방스의 어느 골목 • 72 / 프로방스를 보랏빛으로 물들인 라벤더 • 74 / 바다에 떠있는 수도원, 몽쉘미셀 • 76 / 끊어진 다리와 아비뇽 풍경 • 78 / 크루아상과 커피 한 잔 • 80 / 콜마르의 쁘띠 베니스 • 82 / 푸른 하늘과 바다 사이로 보이는 에즈빌 풍경 • 84

CHAPTER 3. 수채화 색칠하기

샹젤리제 거리에서 바라본 개선문 • 89 / 감성 가득한 파리의 집 • 91 / 센강에서 바라본 노트르담 대성당 • 93 / 거리의 화가에게 초상화 한 장 • 95 / 몽마르트르 언덕이 보이는 풍경 • 97 / 물랑루즈가 있는 거리 풍경 • 99 / 헤밍웨이가 즐겨 찾던 서점, 셰익스피어 앤 컴퍼니 • 101 / 로맨틱 장미 • 103 / 에펠탑과 파리 풍경 • 105 / 스트라빈스키 광장의 니키 분수 • 107 / 어느 카페에서 • 109 / 꽃이 활짝 피어있는 창문 • 111 / 마리 앙투아네트 왕비의 마을 • 113 / 생폴드방스의 어느 골목 • 115 / 프로방스를 보랏빛으로 물들인 라벤더 • 117 / 바다에 떠있는 수도원, 몽쉘미셀 • 119 / 끊어진 다리와 아비뇽 풍경 • 121 / 크루아상과 커피 한 잔 • 123 / 콜마르의 쁘띠 베니스 • 125 / 푸른 하늘과 바다 사이로 보이는 에즈빌 풍경 • 127

준비물, 색의 조화와 구성, 표현 기법

수채화에 필요한 준비물과 특성, 그림에 적용하기 쉬운 색의 조화와 구성을 이야기합니다. 물감 혼합과 색 변화, 밑그림 스케치 순서와 방법, 자주 쓰는 수채화 표현, 쉽게 색칠하는 순서와 방법을 체계적으로 설명하고 있습니다.

필요한 도구와 재료

그림이 앞에 놓여있습니다. 붓을 잡은 손과 가장 가까운 자리에 팔레트를 놓습니다. 팔레트 근처에는 물통과 붓 받침 겸용 걸레를 놓습니다. 모든 도구는 편한 위치가 가장 좋습니다.

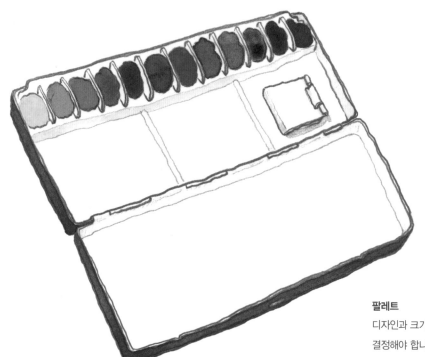

수채물감

튜브형과 고체형 물감으로 나눌 수 있는데 취향에 따라 선택하시면 됩니다. 발색이 좋은 전문가용으로 그려야 합니다. 이 책에서는 튜브형 미젤로 미션 골드 12색 세트 기본색으로 그렸습니다. 기본색이라도 브랜드마다 색 구성은 조금씩 다릅니다. 12색이나 24색 세트를 기본으로 하고 필요한 색은 낱개로 구입하는 것이 좋습니다. 이렇게 자신만의 물감 세트를 구성하는 것이 효율적입니다. 색을 혼합했을 때 만들기 어려운 색이나 많이 쓰는 색 위주로 구입합니다.

색이 많으면 혼합하지 않고 바로 쓸 수 있거나 조금만 혼합해도 된다는 장점이 있습니다. 하지만 기본 물감으로도 충분히 멋진 그림을 그릴 수 있습니다. 쉽게 컨트롤할 수 있는 적절한 물감 개수가 좋습니다. 없는 색은 물감을 서로 섞어서 만들면 됩니다.

팔레트

디자인과 크기가 다양합니다. 튜브형 물감을 쓸 것인지, 고체형 물감을 쓸 것인지를 먼저 결정해야 합니다. 물감을 고정하는 기본 구조가 조금 다르기 때문입니다. 고체형 물감 구조이지만 튜브형 물감을 짜놓고 쓰는 형태도 있습니다. 팔레트 크기는 물감 개수에 맞춰 결정합니다. 카페처럼 제한된 공간에서는 작은 팔레트가 편리합니다.

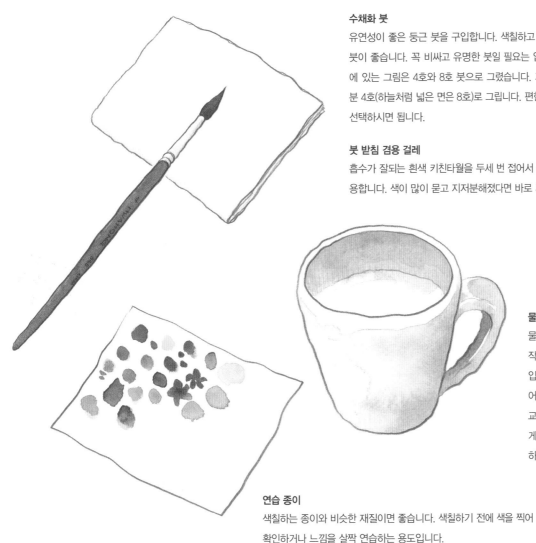

수채화 붓

유연성이 좋은 둥근 붓을 구입합니다. 색칠하고 종이에서 붓이 떼었을 때 빠르게 원상태로 되돌아오는 붓이 좋습니다. 꼭 비싸고 유명한 붓일 필요는 없습니다. 2호, 4호, 8호, 16호 정도면 충분합니다. 이 책에 있는 그림은 4호와 8호 붓으로 그렸습니다. 저는 여러 붓을 함께 쓰다보면 집중력이 떨어져서 대부분 4호(하늘처럼 넓은 면은 8호)로 그립니다. 편한 붓이 좋습니다. 여러 제품을 써보고 손에 익숙한 붓을 선택하시면 됩니다.

붓 받침 겸용 걸레

흡수가 잘되는 흰색 키친타월을 두세 번 접어서 물통 근처에 놓습니다. 붓을 닦거나 놓아두는 용도로 사용합니다. 색이 많이 묻고 지저분해졌다면 바로 깨끗한 키친타월로 교체합니다.

물통

물통을 2개 준비합니다. 깨끗한 물을 담을 수 있다면 충분합니다. 작은 컵도 괜찮습니다. 하나는 사용한 붓을 깨끗하게 씻는 물통입니다. 다른 하나는 물감을 섞을 때에 필요한 양만큼 붓으로 찍어 사용하는 물입니다. 물이 지저분해졌다면 바로 깨끗한 물로 교체합니다. 이렇게 물통을 2개로 나누면 수채화를 탁해지지 않게, 조금 더 투명하게 그릴 수 있습니다. 하지만 번잡하거나 불편하다면 하나만 쓰고 대신 자주 물을 교체해도 됩니다.

연습 종이

색칠하는 종이와 비슷한 재질이면 좋습니다. 색칠하기 전에 색을 찍어 확인하거나 느낌을 살짝 연습하는 용도입니다.

조화롭게 색을 쓰려면

우리는 붓을 잡고 색칠을 시작하면서 고민에 빠집니다. 어떤 색을 어떻게 쓰는 것이 세련되고 적절한가를 생각하게 되는 것이죠. 이런 고민을 해결하기 위해서는 색의 3요소인 명도, 채도, 색상에 대한 간단한 이론이 필요합니다.

일반적으로 색칠을 한다고 하면 눈에 보이는 색상만을 생각하는 경우가 많은데 명도, 채도, 색상이 함께 조화를 이루어야 좋은 그림이 됩니다.

명도
색의 밝고 어두운 정도를 말합니다. 밝을수록 고명도, 중간을 중명도, 어두울수록 저명도라고 합니다.

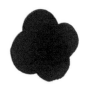

고명도 중명도 저명도

채도
색의 맑고 탁한 정도를 말합니다. 맑을수록 고채도, 중간을 중채도, 탁할수록 저채도라고 합니다.

고채도 중채도 저채도

색상
빨강, 파랑, 노랑처럼 색을 구분하는 특성을 말합니다.

파란색 빨간색 보라색

One Point Lesson ▶ 좋은 그림은 명도, 채도, 색상이 조화를 이루고 변화도 함께 있어야 합니다.

명도 차이와 거리감 표현, 사물의 경계를 톤 차이로 분리하기

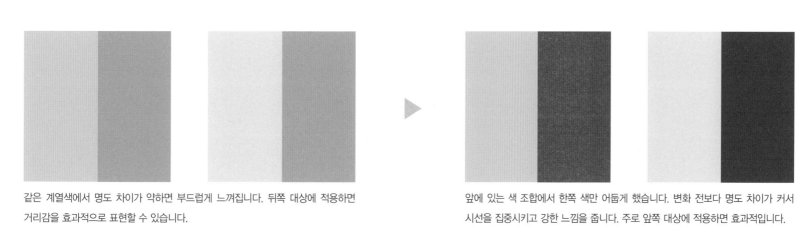

같은 계열색에서 명도 차이가 약하면 부드럽게 느껴집니다. 뒤쪽 대상에 적용하면 거리감을 효과적으로 표현할 수 있습니다.

앞에 있는 색 조합에서 한쪽 색만 어둡게 했습니다. 변화 전보다 명도 차이가 커서 시선을 집중시키고 강한 느낌을 줍니다. 주로 앞쪽 대상에 적용하면 효과적입니다.

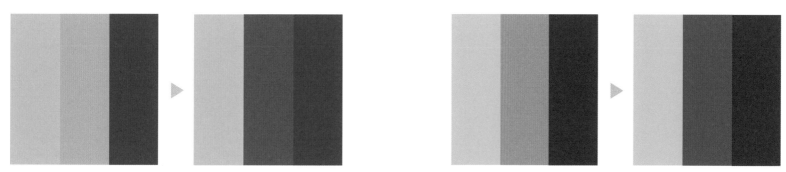

3색에서 가운데 색만 명도를 조절했습니다. 명도가 앞쪽 색과 비슷하면 앞쪽 색과 한 덩어리로 보이고, 뒤쪽 색과 비슷하면 뒤쪽 색과 한 덩어리로 보입니다. 사물의 경계를 분리할 때 적용하면 효과적입니다.

One Point Lesson ▶ 다른 부분보다 강한 명도 차이를 사물의 경계에 주면 경계가 쉽게 분리되어 보입니다.

채도 변화와 풍성한 색 표현

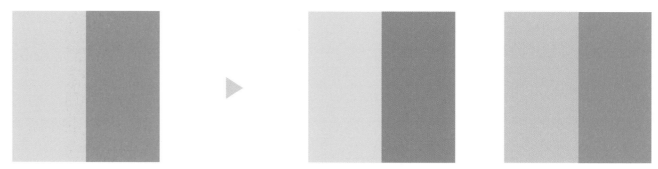

비슷한 계열색이 접해있습니다. 채도는 비슷합니다. 한쪽 색에 채도 변화를 주면 색이 풍성해집니다. 조화를 이룬다면 지금보다 더 큰 채도 변화도 괜찮습니다. 색이 단조롭다고 느낄 때에 활용하면 효과적입니다.

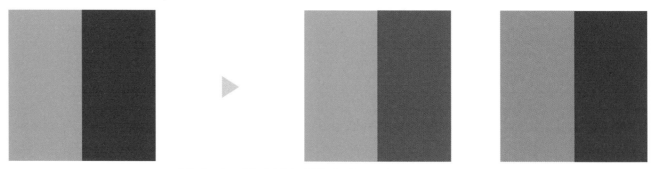

충돌하는 서로 다른 계열색이 어색한 색 조합으로 접해있습니다. 채도는 비슷합니다. 한쪽 색에 채도를 떨어뜨립니다. 어색함이 많이 사라진, 충돌이 완화된 색 조합이 되었습니다.

One Point Lesson ▷ 색이 단조롭다고 느낄 때는 채도 변화를 적극 활용하면 그림이 풍성해집니다.

보색 대비와 조화를 이루는 색 조합

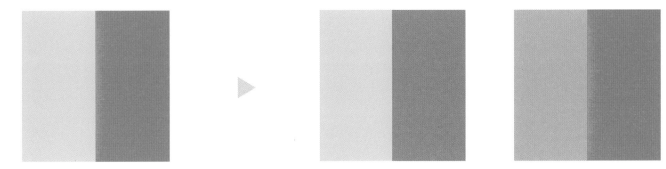

보색 대비로 충돌하는 2색이 접해있습니다. 옆에 있는 색을 조금 섞어주면 충돌이 완화됩니다. 더 많이 섞을수록 무채색에 가까워집니다.

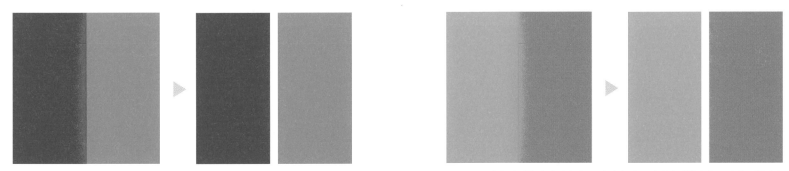

보색 대비로 충돌하는 2색이 접해있습니다. 강렬함이 장점일 수도 있지만 너무 강해서 어색하게 보이기도 합니다. 2색 사이에 흰색을 넣으면 충돌이 완화됩니다. 회색, 검은색, 2색의 혼합색을 2색과 명도 차이를 크게 해서 넣어도 됩니다. 시선을 집중시키고 싶은 때에 유용합니다.

One Point Lesson 충돌하는 보색 대비는 옆에 있는 색을 조금 섞거나, 2색 사이에 명도 차이가 큰 무채색이나 2색의 혼합색을 넣으면 충돌이 완화됩니다.

조화로운 색 배치와 20색상환

어떻게 해야 조화로운 색 배치가 되는지 이해하려면 20색상환을 알아야 합니다. 색상환은 뉴턴이 무지개 스펙트럼의 두 끝을 연결해서 만든 것이 시작입니다. 무지개색을 생각하면 쉽게 이해할 수 있습니다.

물감에서 가장 기본색은 빨강, 노랑, 파랑입니다. 다른 색을 혼합해서 만들 수 없는 3원색입니다. 빨강, 노랑, 파랑의 사이사이에는 주황, 녹색, 보라가 있습니다. 이렇게 옆에 있는 2색을 계속 혼합하면 수많은 색이 만들어집니다.

20색상환을 10색상환으로 심플하게 압축할 수 있습니다. '빨주노연녹청파남보자'로 10색상환에서 10색의 첫 글자를 따서 외워 활용하면 편리합니다. 무지개색이 연결되는 흐름을 연상해도 됩니다.

원 방향으로 가까운 위치에 있는 색은 자연스럽게 연결됩니다. 점점 멀어질수록 보색에 가까워집니다. 보색은 색상환 에서 대각선 방향으로 서로 마주보는 2색을 말합니다. 마주보는 가까운 주변 색도 크게 보색의 범위에 속합니다. 보색 이 접해있으면 강하게 표현할 때는 좋지만 어색한 조합으로도 느껴집니다. 적절한 활용이 필요합니다.

명도, 채도, 색상은 서로 영향을 주고받는 관계로 함께 생각해야 합니다. 조화로운 구성과 적절한 색 배치는 좋은 수채 화에 필요한 조건입니다.

One Point Lesson 색상의 흐름은 '빨주노연녹청파남보자'로 10색상환을 외우거나 무지개색을 연상하면 쉽습니다.

물감 혼합으로 만들어지지 않는 3원색(빨강, 노랑, 파랑)을 제외하고
다른 색은 옆에 있는 2색을 혼합하면 만들어집니다.

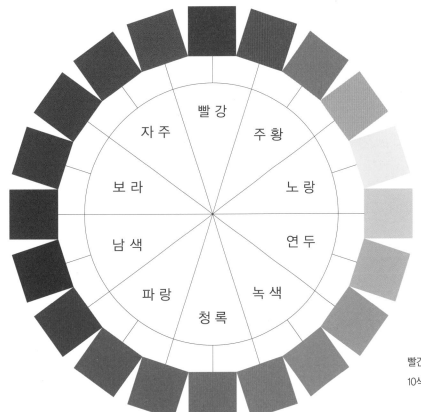

대각선 방향으로 서로 마주보는 색이
보색입니다. 마주보는 주변 색까지 보
색의 범위를 확장해서 생각해야 합니
다. 보색 관계인 2색을 혼합하면 급격
하게 채도가 떨어집니다.

빨간색을 시작으로 짧은 선으로 표시한 10색은
10색상환에 해당합니다.

원 방향으로 거리가 가까우면 가까울수록
잘 어울리는 색입니다.

One Point Lesson▷ 20색상환에 없는 색이라도 색상환에 있는 비슷한 색에 대입해서 생각하면 혼합색을 쉽게 유추할 수 있습니다.

컬러 차트 만들기

사용할 물감의 컬라차트를 만들어 활용하면 편리합니다. 색마다 물의 양을 점점 추가해서
크게 4단계 밝기 차이로 만듭니다. 아래 컬러 차트는 이 책에서 사용한 튜브형 미젤로 미션
골드 12색 세트로 만들었습니다. 색상환의 기본색과도 연결됩니다.

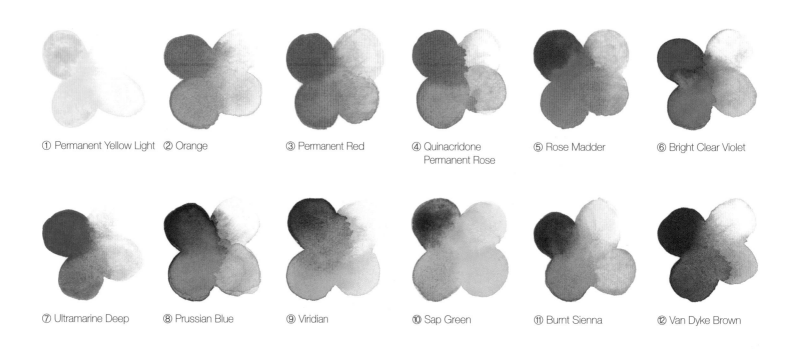

① Permanent Yellow Light ② Orange ③ Permanent Red ④ Quinacridone Permanent Rose ⑤ Rose Madder ⑥ Bright Clear Violet

⑦ Ultramarine Deep ⑧ Prussian Blue ⑨ Viridian ⑩ Sap Green ⑪ Burnt Sienna ⑫ Van Dyke Brown

One Point Lesson ▷ 기본색으로 색 혼합 경험이 많이 쌓이면 복잡한 색 혼합도 쉽게 할 수 있습니다.

추가하면 편리한 색

이 책에서는 쓰지 않았지만 기본 12색에 추가로 있으면 조금 더 편리한 색을 모았습니다. 앞쪽 컬러 차트와 같은 브랜드에서 고른 색이지만 다른 브랜드에도 같거나 비슷한 색이 있습니다. 기본색에서 변형된 색이라고 할 수 있습니다. 처음에는 기본색으로 시작하고 필요한 색이 생기면 낱개로 구입하는 것이 효율적입니다. 개인마다 좋아하거나 많이 쓰는 색이 다르므로 필요에 따라 적절하게 구입하시면 됩니다.

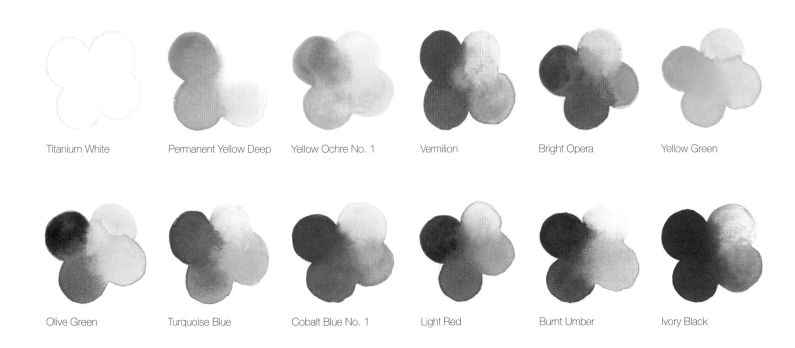

| Titanium White | Permanent Yellow Deep | Yellow Ochre No. 1 | Vermilion | Bright Opera | Yellow Green |

| Olive Green | Turquoise Blue | Cobalt Blue No. 1 | Light Red | Burnt Umber | Ivory Black |

물의 양과 색 변화

같은 색이라도 물의 양에 따라 색은 달라집니다. 투명도 또한 색마다 차이가 있습니다. 옆에 있는 그림은 이 책에서 사용한 12색 물감에 물을 점점 추가해서 4단계로 나눈 것입니다. 이렇게 나눈 것만으로 12색이 48색으로 늘었습니다. 물의 양을 더 나누고 색 혼합까지 하면 무수한 색이 만들어집니다.

흰색과 검은색 물감

이 책에서는 흰색과 검은색 물감을 쓰지 않았지만 추가 색으로 써도 됩니다. 검은색을 만들 때 다른 색 물감을 섞어서 만들면 색에 깊이감이 더 생깁니다. 하지만 검은색 물감이 있다면 바로 칠해도 됩니다. 색을 쓰는 방법에 원칙은 없습니다.

물감에 물을 섞을수록 연하면서도 투명한 색이 만들어집니다. 흰색을 섞는 것과 같은 느낌이지만 투명도는 높습니다. 흰색은 색칠하지 않고 종이의 흰색으로 대신합니다. 특히 하이라이트가 그렇습니다. 만약 실수로 하이라이트까지 칠했다면 색이 마른 후에 흰색을 칠해서 하이라이트를 만들어줍니다.

흰색 물감은 많이 섞을수록 점점 밝아지고 투명도는 약해집니다. 파스텔톤 색이 만들어집니다. 화사한 느낌이 필요할 때 쓰면 효과적입니다. 하지만 색이 탁해진다는 단점이 있기 때문에 제한적으로 써야 합니다. 파스텔톤 수채물감도 따로 있습니다.

One Point Lesson ▶ 수채화에서 흰색은 색칠하지 않고 종이의 흰색으로 대신합니다.

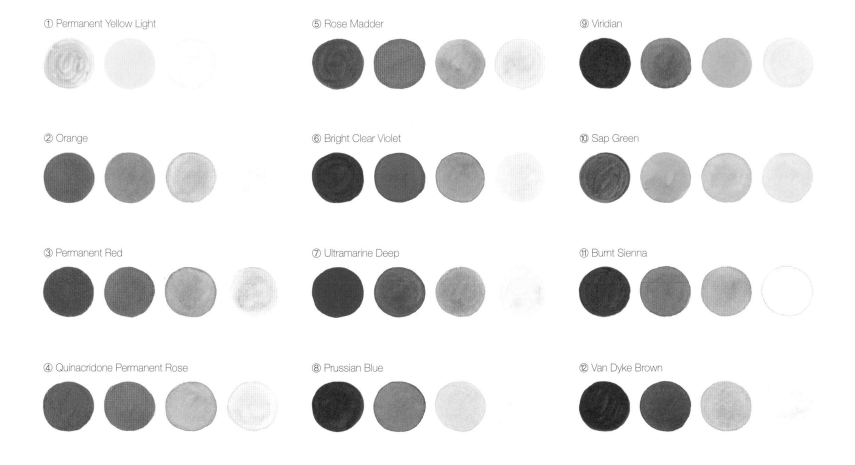

① Permanent Yellow Light

② Orange

③ Permanent Red

④ Quinacridone Permanent Rose

⑤ Rose Madder

⑥ Bright Clear Violet

⑦ Ultramarine Deep

⑧ Prussian Blue

⑨ Viridian

⑩ Sap Green

⑪ Burnt Sienna

⑫ Van Dyke Brown

One Point Lesson ▶ 투명도에는 차이가 있지만 물을 섞는 것과 흰색을 섞는 것이 같은 원리라고 생각하면 쉽습니다.

색의 혼합

앞에서 이야기한 명도, 채도, 색상을 수채물감에 적용해봅니다. 서로 다른 색을 섞어 만들어진 혼합색은 어떤 색이 되고, 혼합한 물감 비율이나 물의 양에 따라 어떻게 변하는지 이해하는 것이 중요합니다.

노란색과 서로 다른 계열색의 혼합
노란색과 서로 다른 계열색을 섞어 느낌을 비교해봅니다. 혼합색 안에는 노란색 느낌이 있습니다. 서로 다른 계열색이지만 노란색으로 동질감이 느껴집니다.

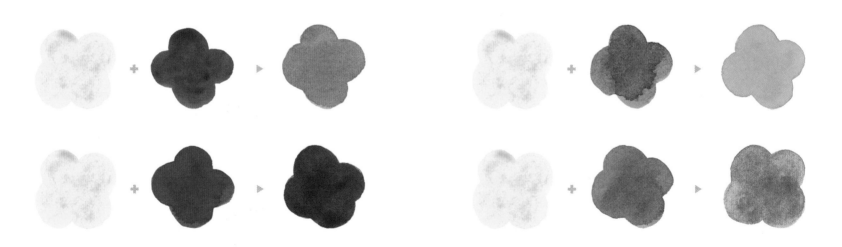

One Point Lesson ▶ 2색의 혼합색을 2색 사이에 쓰면 색의 충돌을 완화하고 보다 부드럽게 연결할 수 있습니다.

비슷한 계열색의 혼합

비슷한 계열의 2색을 비슷한 양으로 섞어줍니다. 변화가 크지 않아 혼합색을 쉽게 짐작할 수 있습니다.

고채도와 저채도를 섞으면 중채도가 되고, 고명도와 저명도를 섞으면 중명도가 됩니다.

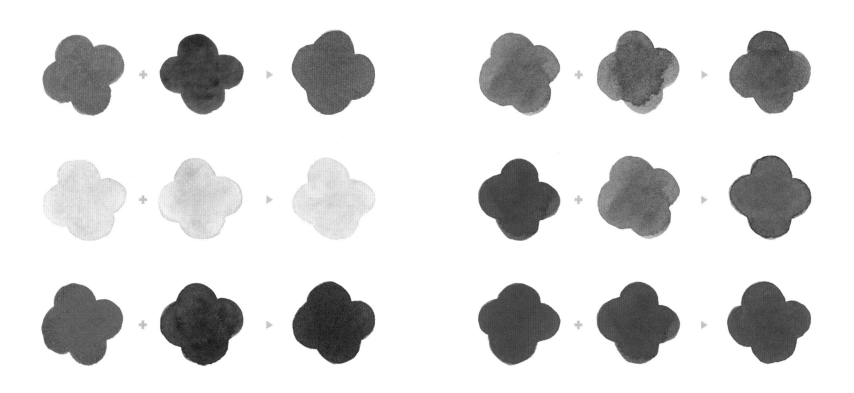

One Point Lesson 색에 작은 변화만을 줄 때는 비슷한 계열색을 섞어줍니다.

성격이 다른 계열색의 혼합

색상환에서 멀리 떨어진 2색을 섞으면 색의 성격이 많이 바뀝니다. 2색의 혼합 비율에 따라서도 색 차이는 큽니다. 색을 많이 혼합해보고 어떤 색이 만들어지는지 그 느낌을 기억해야 합니다.

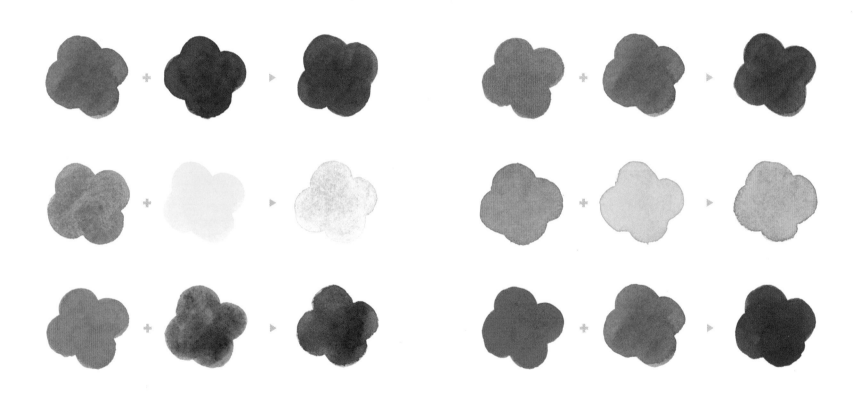

One Point Lesson 색이 단조로울 때는 보색에 가까운 색을 섞어 변화를 크게 줍니다.

여러 색의 혼합

느낌이 비슷하거나 다른 3색을 혼합합니다. 섞은 색이 많을수록 혼합색을 짐작하기 어려워집니다. 혼합
비율에 따라서도 색 차이는 크게 나타납니다. 경험이 쌓일수록 색 혼합의 감각이 생깁니다.

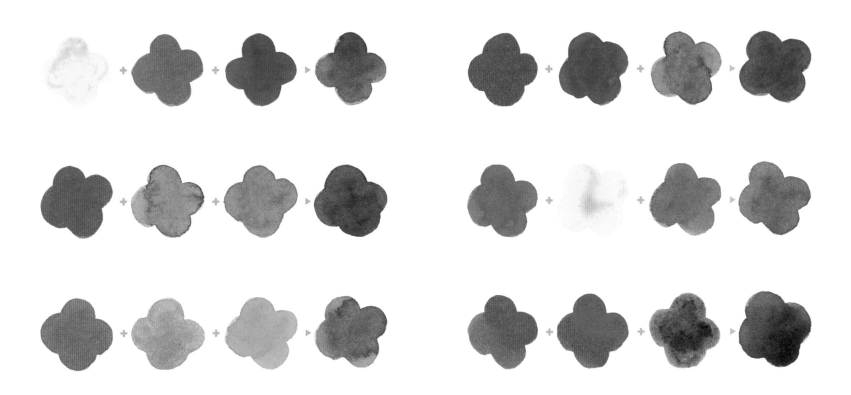

One Point Lesson 보색 관계인 여러 색을 섞으면 점점 무채색에 가까워집니다.

물의 양, 색의 비율 차이와 색 변화

2색을 섞었습니다. 여러 색을 혼합할 때도 마찬가지입니다. 혼합한 물감의 양이나 물의 양에 따라 색의 성격은
아래와 같이 다양합니다. 물감과 물의 양을 조절하면서 원하는 색을 만듭니다.

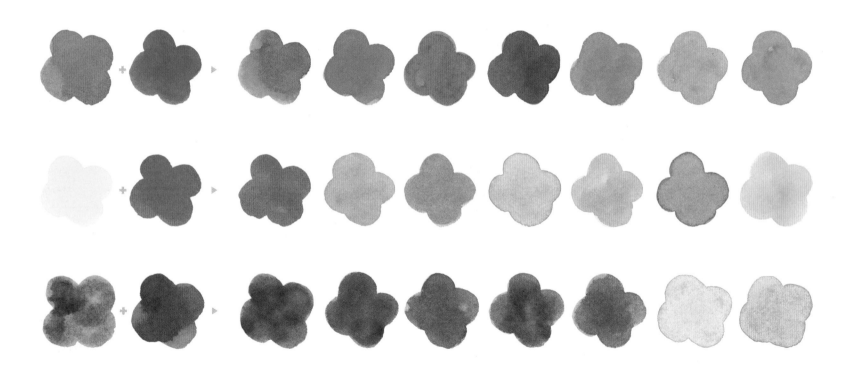

One Point Lesson ▶ 색의 성격은 혼합한 물감 양이 많은 쪽으로 강하게 나타납니다.

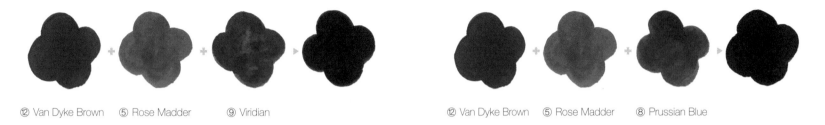

⑫ Van Dyke Brown ⑤ Rose Madder ⑨ Viridian ⑫ Van Dyke Brown ⑤ Rose Madder ⑧ Prussian Blue

수채물감 기본 12색 세트에는 흰색과 검은색이 없는 브랜드가 많습니다. 검은색이나 어두운색이 필요하면 이렇게 만듭니다. 위에 있는 앞쪽 검은색은 붉은색 느낌이 조금 더 강합니다. 뒤쪽 검은색은 파란색 느낌이 더 강합니다. 여기에 다른 색을 조금씩 섞어 좋아하는 느낌으로 검은색을 만들어도 됩니다. 여기에 물을 조금 섞으면 어두운 회색이 되고, 많이 섞으면 섞을수록 밝은 회색이 됩니다.

성격이 서로 다른 색을 섞어 어두운색을 만듭니다. 원하는 색이 되도록 필요한 색을 조금씩 섞어가면서 조절합니다.

One Point Lesson 색을 만드는 순서는 필요한 색을 먼저 혼합하고, 부족한 색을 조금씩 섞어주면서 원하는 색이 되도록 조절합니다.

밑그림 스케치 순서와 방법

가장 쉽고 정확하게 체계적으로 스케치하는 방법입니다. 이런 과정을 익혀두면 어떤 어려운 대상을 만나더라도 원하는 방향으로 쉽게 스케치할 수 있습니다.

빛이 오른쪽 위에 있습니다.

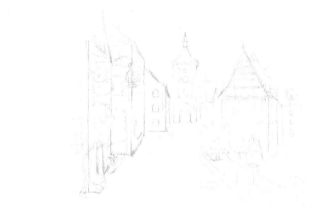

수채화로 그리려는 대상이 앞에 있습니다. 색칠하기 전에 먼저 밑그림 스케치가 필요합니다. 화면에 어떤 크기로 그릴 것인지 기본 구도를 먼저 잡습니다. 나만 확인할 수 있는 아주 여리고 간략한 선으로 대략적인 형태를 그립니다.

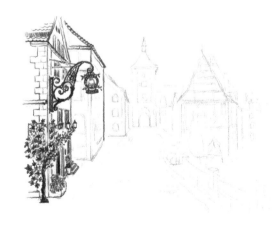

다시 대략적인 형태에서 색칠할 때 필요한 세부적인 형태까지 아주 여린 선으로 간략하게 모양을 정해놓습니다.

다음은 진한 선으로 구체적인 형태를 그립니다. 앞쪽에서 뒤쪽 방향으로 색칠에 필요한 요소를 모두 그려나갑니다. 여린 선으로 그리는 단계에서 필요한 것은 모두 정해놓았기 때문에 어려움 없이 그릴 수 있습니다. 특히 그림을 처음 시작하시는 분들에게는 이런 방법이 가장 쉽습니다.

앞쪽은 강한 선으로 그립니다. 멀리 있는
건물은 여리게 그립니다.

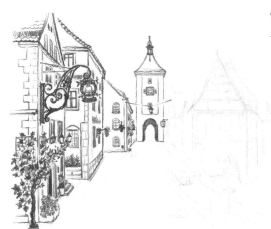

오른쪽도 왼쪽 건물들을 그린 것과 마찬가지로
앞에서 뒤쪽 방향으로 그려나갑니다.

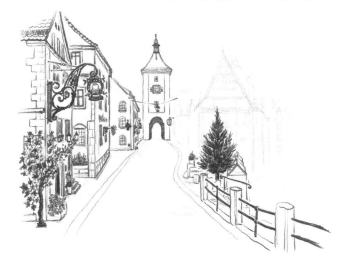

28, 29 페이지 내용은 『나 혼자 연필 드로잉』 책에서 발췌했습니다. 기초 연필 스케치, 연
필 드로잉의 여러 유형과 표현법에 대한 자세한 내용은 위의 책을 참고하시길 바랍니다.

스케치가 완성되었습니다. 이제부터 밑그림 스케치에
색칠을 시작하면 됩니다.

One Point Lesson 여린 선으로 대략적인 형태를 그린 후에, 진한 선으로 정확한 형태를 스케치합니다.

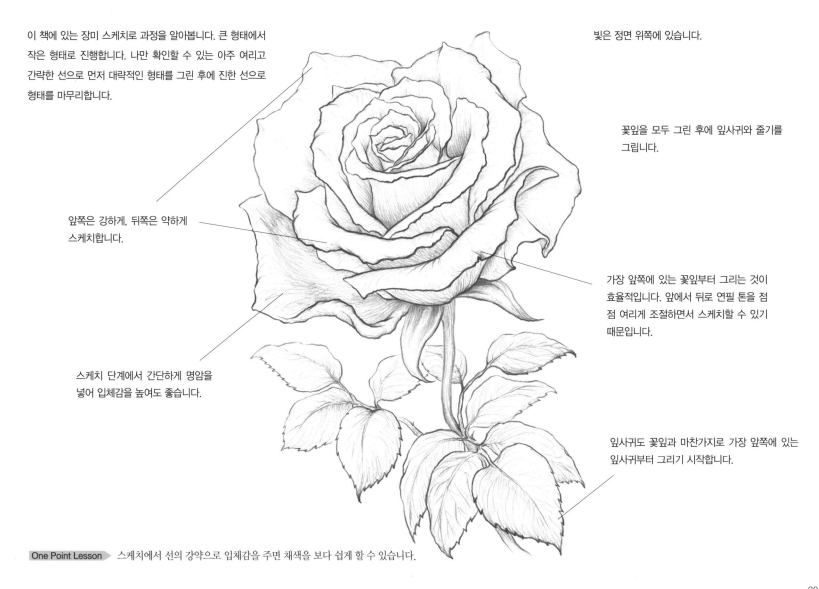

이 책에 있는 장미 스케치로 과정을 알아봅니다. 큰 형태에서 작은 형태로 진행합니다. 나만 확인할 수 있는 아주 여리고 간략한 선으로 먼저 대략적인 형태를 그린 후에 진한 선으로 형태를 마무리합니다.

빛은 정면 위쪽에 있습니다.

꽃잎을 모두 그린 후에 잎사귀와 줄기를 그립니다.

앞쪽은 강하게, 뒤쪽은 약하게 스케치합니다.

가장 앞쪽에 있는 꽃잎부터 그리는 것이 효율적입니다. 앞에서 뒤로 연필 톤을 점점 여리게 조절하면서 스케치할 수 있기 때문입니다.

스케치 단계에서 간단하게 명암을 넣어 입체감을 높여도 좋습니다.

잎사귀도 꽃잎과 마찬가지로 가장 앞쪽에 있는 잎사귀부터 그리기 시작합니다.

One Point Lesson 스케치에서 선의 강약으로 입체감을 주면 채색을 보다 쉽게 할 수 있습니다.

여린 밑그림 위에 스케치를 연습해보세요.

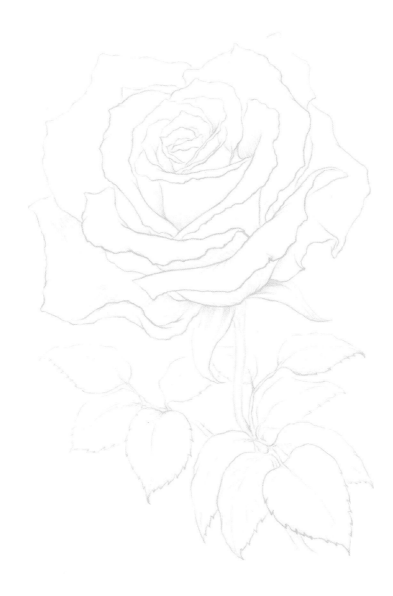

앞에서 이야기한 것처럼 큰 형태에서 작은 형태로 스케치를
진행합니다. 나만 확인할 수 있는 아주 여리고 간략한 선으
로 대략적인 형태를 그린 후에 진한 선으로 마무리합니다.
진한 선으로 그리는 단계에서는 가장 앞쪽에 있는 형태부터
그리는 것이 좋습니다. 앞쪽에서 뒤쪽으로 톤을 점점 여리
게 조절하면서 그릴 수 있기 때문입니다.

빛은 정면 위쪽에 있습니다.

돌출한 느낌을 주기 위해 스케치
단계에서 대비를 강하게 주면 채
색할 때도 도움이 됩니다.

벽과 거의 평면을 이루고 있는 부분적인
형태는 여리게 스케치합니다.

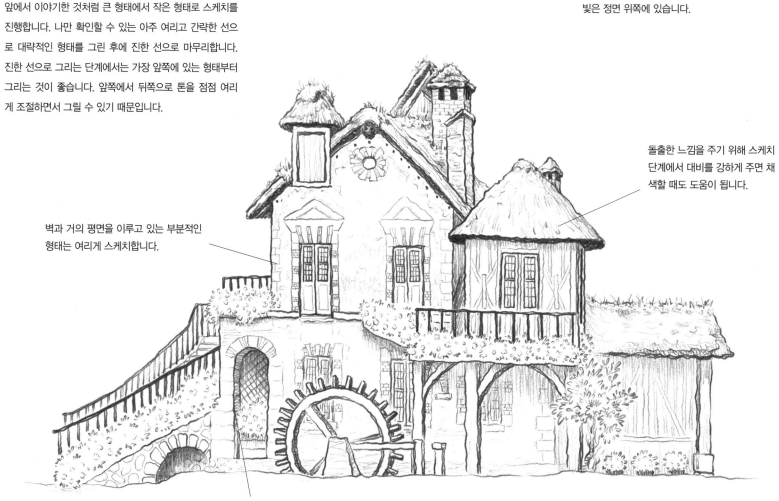

외곽 형태나 형태를 구분하는 선은
진하게 그립니다.

One Point Lesson 　채색 진행 과정을 생각하면서 색칠에 가장 적합한 정도로 스케치합니다.

32

여린 밑그림 위에 스케치를 연습해보세요.

자주 쓰는 수채화 표현

수채물감이 다른 물감과 크게 다른 점은 물로 농도를 조절하고 투명성이 높다는 점입니다.
수채화 표현에서도 색의 번짐이나 겹침을 많이 활용하고 있습니다. 하지만 종이는 물이 묻
으면 우는 성질이 있어서 물을 적절히 사용해야 합니다.

붓에 물감 양을 평소 붓 모양이 유지될 정도로 묻힙니다.
일정한 속도로 칠하면 얼룩이 생기지 않습니다.

붓에 물기가 많다는 정도로 물감을 흠뻑 묻혀 칠합니다.
한쪽으로 물감이 모이면서 얼룩이 생깁니다.

먼저 칠한 색이 마른 후에 다른 색을 겹쳐 칠하면
투명한 효과가 나타납니다.

물기가 많은 색을 칠합니다. 마르기 전에 다른 색과 겹쳐 칠합니다.
색이 서로 섞이면서 우연의 효과가 생깁니다.

먼저 색을 칠합니다. 색이 마르기 전에 깨끗한 물을 붓에 묻혀 살짝 찍습니다. 물이 번지면서 우연의 효과가 생깁니다.

하늘과 같은 표현에 활용하기 좋습니다. 깨끗한 물을 큰 붓(8호 이상)으로 단번에 칠합니다. 물이 마르기 전에 색을 살짝 찍어주면 색이 번지면서 우연의 효과가 생깁니다. 물을 칠한 면적보다 작은 면적에 색을 찍어야 외곽이 자연스럽습니다. 외곽에 어색한 얼룩이 생겼다면 얼룩에 깨끗한 물을 찍어서 조절합니다. 물감이나 물이 너무 많으면 깨끗한 티슈로 찍어줍니다. 물기가 너무 많으면 종이의 특성상 울어버립니다. 물의 양을 적절하게 조절해야 합니다.

[참고하면 유용한 팁] 종이가 울지 않도록 하려면

배접이라고 하는 과정이 필요합니다. 그림 그리기에 적당한 크기, 그림보다 큰 크기로 나무 화판을 준비합니다. 종이를 원하는 크기로 자릅니다. 노트 크기 정도는 종이 뒷면에 물을 칠하지 않고 가장자리에 마스킹테이프만을 붙이기도 합니다. 큰 그림은 종이 뒷면에 물을 일정하게 칠합니다. 종이가 물을 흠뻑 먹어 늘어났으면 화판에 펴서 붙입니다. 종이 가장자리에 종이테이프를 붙여 화판에 고정하고 건조시키면 종이가 팽팽해집니다. 그림을 완성한 후에 종이테이프를 제거하고 그림을 분리합니다. 이러면 울지 않은 상태의 완성작이 됩니다.

One Point Lesson 얼룩과 같은 우연의 효과를 적절하게 활용하면 그림이 더욱 풍성해집니다.

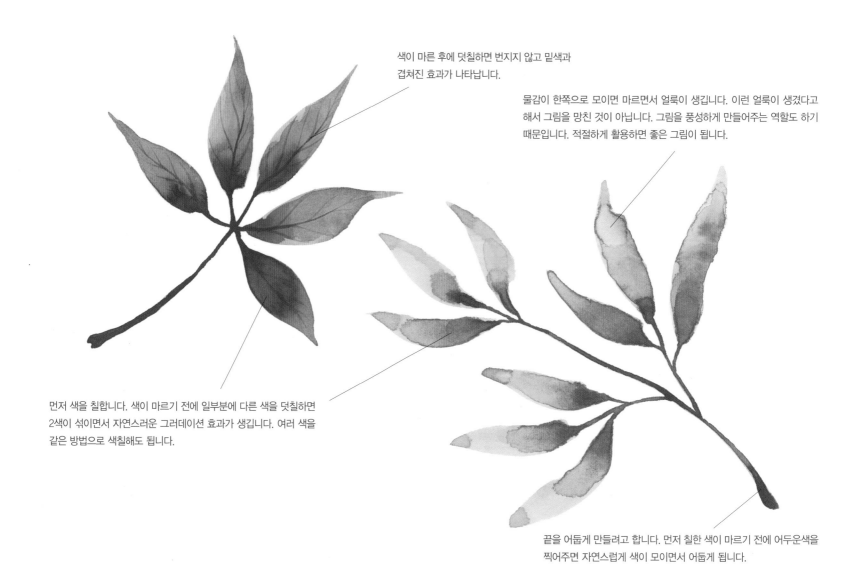

색이 마른 후에 덧칠하면 번지지 않고 밑색과
겹쳐진 효과가 나타납니다.

물감이 한쪽으로 모이면 마르면서 얼룩이 생깁니다. 이런 얼룩이 생겼다고
해서 그림을 망친 것이 아닙니다. 그림을 풍성하게 만들어주는 역할도 하기
때문입니다. 적절하게 활용하면 좋은 그림이 됩니다.

먼저 색을 칠합니다. 색이 마르기 전에 일부분에 다른 색을 덧칠하면
2색이 섞이면서 자연스러운 그러데이션 효과가 생깁니다. 여러 색을
같은 방법으로 색칠해도 됩니다.

끝을 어둡게 만들려고 합니다. 먼저 칠한 색이 마르기 전에 어두운색을
찍어주면 자연스럽게 색이 모이면서 어둡게 됩니다.

자주 사용하는 수채화 표현 기법을 적용한 올리브나무 그림입니다. 그러데이션과
우연적인 번짐 효과를 강조했습니다.

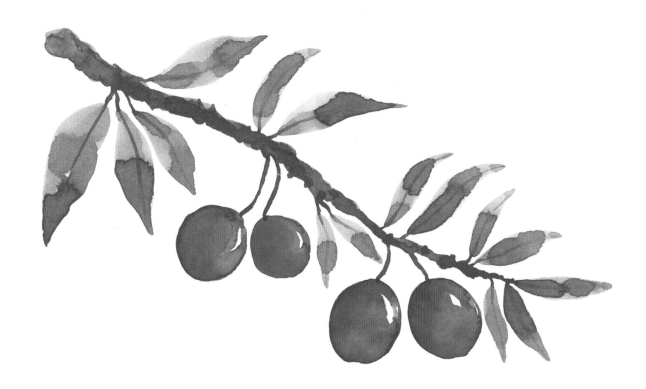

일부 마음에 안 드는 표현도 완성 단계에서 좋은 표현으로 바뀔 수 있기 때문에 포기하지 말고 끝까지 완성해야 합니다.

색칠하기 전에 필요한 사항

철저하게 계획을 세우고 색칠을 진행해야 합니다

수채물감은 색이 마른 후에 덧칠하면 밑색이 겹쳐져 보입니다. 이런 투명성은 오히려 수정을 불가능하게 만듭니다. 수채물감은 수정을 하면 할수록 탁하고 지저분해집니다. 이런 잘못된 수정을 하지 않으려면 시작하기 전에 색칠 계획을 철저하게 세워야 합니다. 대세에 큰 영향이 없는 작은 면은 색칠하면서 결정해도 됩니다. 색칠 과정을 철저하게 계획하고 수정은 하지 않는 것이 최선입니다.

덧칠과 붓질 횟수는 최소한으로, 가능하면 단번에 합니다

수채물감은 색이 겹쳐질수록 탁해집니다. 투명한 느낌과는 점점 거리가 멀어집니다. 먼저 칠한 색 위에 강한 붓질이나 너무 많은 물로 덧칠을 하면 밑색에 영향을 줍니다. 밑색이 번지고 지저분해집니다. 종이의 특성상 그림은 울어버립니다. 덧칠과 붓질 횟수는 최소한으로 하고, 색칠은 계획에 따라 가능하면 단번에 진행하는 것이 좋습니다.

색칠하기 편한 순서로 그립니다

색칠을 시작하면서 어떤 부분을 먼저 그릴 것인지 고민하게 됩니다. 정해진 규칙은 없습니다. 색칠하기 편한 순서로 그리면 됩니다. 오랫동안 수채화 작업을 해온 경험으로는 가장 중요한 포인트를 먼저 색칠하고, 앞쪽에서 뒤쪽 방향으로 거리감을 생각하면서 진행하는 것이 좋습니다. 포인트는 아니지만 먼저 칠하는 것이 편리한 면은 포인트보다 먼저 색칠합니다. 포인트 색에 맞춰 전체적인 분위기를 조절하면서 계획한 대로 진행합니다.

밝은색을 먼저 칠하고 점점 어두운색을 칠합니다

일반적으로 밝은색을 먼저 칠합니다. 하지만 필요에 따라 어두운색을 먼저 칠하고, 색이 마르기 전에 어두운색에

물을 섞어 밝은 면을 칠하기도 합니다. 밝은색 위에 어두운색은 덧칠이 됩니다. 어두운색 위에 밝은색은 덧칠이 되지 않습니다. 시작하기 전에 철저한 계획이 필요한 이유이기도 합니다. 큰 범위에서 작은 범위로 진행합니다. 세밀한 표현은 나중에 하는 것이 좋습니다. 점점 어두운색을 덧칠하면서 여러 번 색을 쌓아 완성하면 탁해지기 쉽습니다. 이런 이유로 각각의 위치마다 계획한 색을 단번에 칠하고 부분부분 완성하는 것이 가장 좋습니다. 시간도 절약되고 색칠 방법도 쉬워집니다. 명도, 채도, 색상은 항상 조화를 이루도록 조절하면서 진행합니다.

색을 충분한 양으로 혼합합니다

색칠할 면적에는 필요한 물감 양이 있습니다. 색을 섞을 때는 필요한 양보다 더 많이 만들어야 합니다. 딱 맞는 양이라고 생각해서 만들면 색이 대부분 부족하기 때문입니다. 색칠하는 도중에 색이 부족해서 다시 섞으면 똑같은 색을 만든다는 것은 거의 불가능합니다. 먼저 칠한 색이 말라버려 낭패를 보기도 합니다. 물감은 부족한 것보다 남는 것이 좋습니다.

흰색 물감은 가능하면 사용하지 않는 것이 좋습니다

다른 색에 흰색을 섞으면 그림이 탁해집니다. 파스텔톤 색이 필요한 경우라면 제한적으로 사용합니다. 흰색은 종이색으로 대신합니다. 하이라이트에 실수로 다른 색을 칠했다면 흰색 물감으로 하이라이트를 찍어줍니다.

흰색 면을 조금씩 남겨서 정확한 형태, 변화, 산뜻함을 줍니다

색칠하면서 면을 완벽하게 메울 필요는 없습니다. 종이의 흰색을 조금씩 남기면 경계가 또렷해져서 형태가 정확해지고, 변화가 생기고, 산뜻함도 줍니다.

쉽게 색칠하는 순서와 방법

아주 쉽고 예쁘게 색칠하는 방법입니다. 먼저 빛이 어느 방향에서 오는지 알아야 합니다. 그 빛 방향에 맞춰 밝은색, 중간색, 어두운색 크게 3단계로 나눕니다. 이렇게 나눈 색을 단순화시키고 면으로 인식하면 쉽습니다. 빛을 받은 사물은 밝은 면, 중간 면, 어두운 면으로 명암이 만들어집니다. 이런 면을 밝은색, 중간색, 어두운색으로 칠하면 입체감이 생겨납니다.

빛은 정면 위쪽에 있습니다.

밑그림 스케치입니다. 스케치와 옆에 있는 채색까지 끝낸 완성작을 비교하면서 색칠하는 순서와 방법을 알아봅니다.

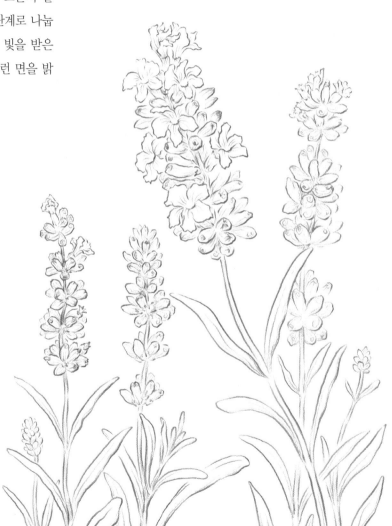

① 보라색으로 빛나는 라벤더입니다. 작은 꽃들이 모여 큰 덩어리를 이룹니다. 큰 덩어리를 하나로 보고 작은 꽃들을 한꺼번에 그리려고 합니다. 먼저 밝은 면을 칠합니다. 밝은 보라색을 어두운 면까지 포함해서 한두 번의 붓질로 모든 꽃송이를 칠합니다. 밝은색이 마른 후에 같은 방법으로 중간색을 칠합니다. 어두운색도 같은 방법으로 칠하면 꽃송이는 완성입니다. 같은 색에 물로 농도만을 조절해서 칠합니다.

② 줄기와 잎사귀를 그립니다. 가까운 것부터 하나씩 완성합니다. 색칠하는 방법이 꽃송이와는 다릅니다. 밝은색을 해당하는 면에만 칠하고, 그 색에 어두운색을 섞어 밝은색과 연결해서 칠합니다. 붓질은 최소한으로 합니다.

One Point Lesson 밑색이 마른 후에 덧칠 가능한 횟수는 3번 이하가 좋습니다.

41

밑그림 스케치입니다. 스케치와 옆에 있는 채색까지 끝낸 완성작을 비교하면서 색칠하는 순서와 방법을 알아봅니다.

빛은 정면 위에 있습니다. 명암 구성은 정면 위쪽이 밝고, 양쪽 옆으로 갈수록 어두워집니다.

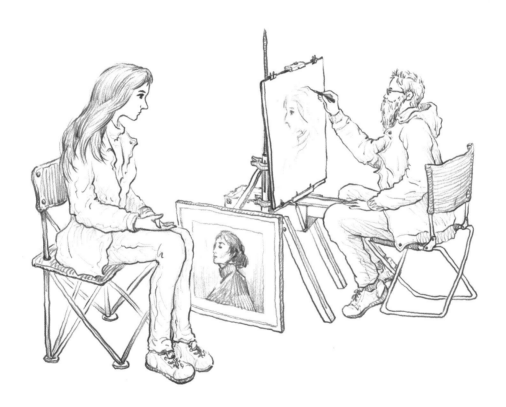

One Point Lesson ▶ 색은 마르면서 조금 밝아지기 때문에 색을 혼합할 때 조금 어둡게 만들어야 합니다.

① 여행지에서 많이 보는 풍경으로 화가와 모델이 있습니다. 여기서는 모델을 포인트로 먼저 그리려고 합니다. 얼굴과 손을 같은 색으로 어두운 면에만 여리게 칠합니다. 다음은 머리카락을 그립니다. 밝은 색을 해당하는 면에만 칠하고, 중간색을 밝은색이 마르기 전에 연결해서 칠합니다. 어두운색도 중간색이 마르기 전에 칠하면 머리는 완성입니다.
붓이 한 번 지나간 자리는 가능하면 다시 붓질을 하지 않도록, 꼭 필요한 자리에 필요한 색을 칠합니다. 시간 절약도 되고 색이 탁해지지 않게 그리는 비결입니다.

⑤ 모델과 의자를 완성한 후에 화가를 색칠합니다. 모델과 같은 방법으로 칠하고 의자, 이젤, 액자 순서로 단번에 색칠해서 그림 전체를 완성합니다.

② 옷은 오렌지색에 물을 섞어 밝은색을 칠합니다. 밝은색이 마르기 전에 오렌지색을 연결해서 칠합니다. 오렌지색에 어두운색을 섞고 연결해서 어두운 면을 칠합니다. 이렇게 색칠하면 다시 덧칠을 하지 않습니다.

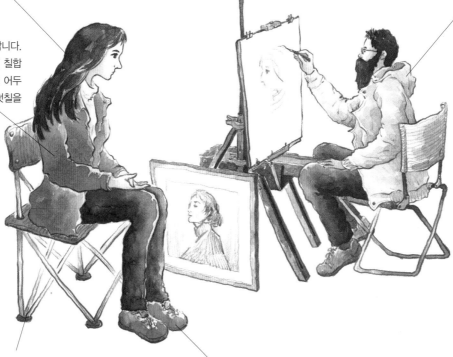

④ 모델을 완성한 후에 의자는 색을 가볍게 칠하는 정도로 마무리합니다.

③ 오렌지색 옷을 완성하고 바지를 그립니다. 색을 섞어줍니다. 혼합색 일부에 물을 섞어 밝은색을 해당하는 면에만 칠합니다. 물을 섞지 않은 혼합색을 밝은색이 마르기 전에 연결해서 어두운 면을 칠합니다. 신발도 같은 방법으로 그립니다.

완성작, 색칠 방법과 표현 기법

왼쪽 페이지에는 완성작이 있습니다. 오른쪽 페이지에는 완성작의 색칠 방법, 표현 기법, 색 혼합이 정리되어 있습니다. 그림마다 중점을 두고 표현할 핵심 포인트가 있습니다. 어떻게 그려야 좋은 그림이 되는지 알아보고 큰 흐름을 이해하는 과정입니다. 수채화에 꼭 필요한 내용을 정리했습니다.

오른쪽 위에는 팔레트가 있습니다. 이 책에서 사용한 기본 12색 수채물감 세트입니다. 기본색으로 색의 혼합 원리를 이해하면 복잡한 색 혼합도 쉽게 할 수 있습니다.

① Permanent Yellow Light ② Orange ③ Permanent Red ④ Quinacridone Permanent Rose
⑤ Rose Madder ⑥ Bright Clear Violet ⑦ Ultramarine Deep ⑧ Prussian Blue
⑨ Viridian ⑩ Sap Green ⑪ Burnt Sienna ⑫ Van Dyke Brown

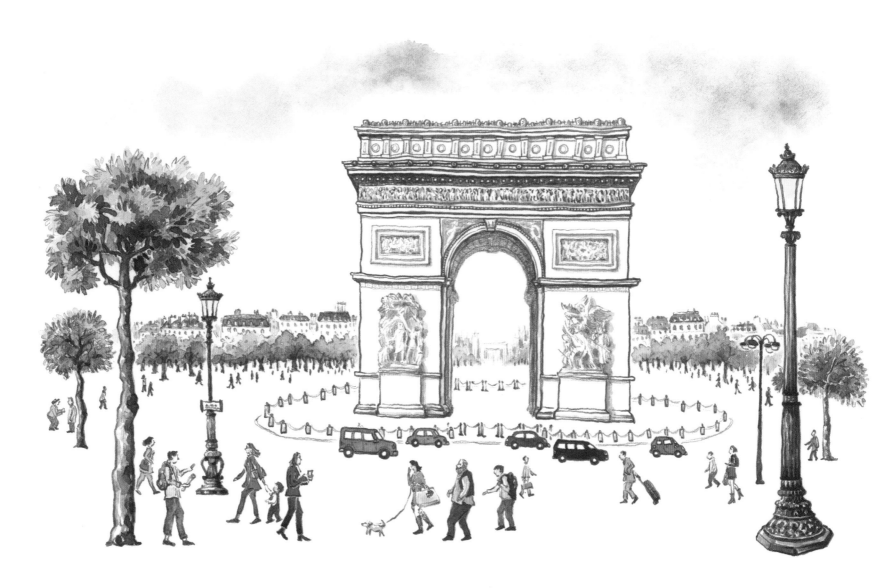

샹젤리제 거리에서 바라본 개선문

앞쪽에서 뒤쪽 방향으로 점점 멀어지고 작아지는 구도입니다. 공간감이 돋보이는
그림으로 각각의 사물 사이에 거리감을 살려 표현합니다.

빛은 정면 위에서 왼쪽으로 45도 방향에 있습니다.

먼저 ⑩ 을 섞어 밝은색을 만듭니다. 짧은 선을
반복해서 찍는다는 느낌으로 잎사귀 방향에 맞춰 밝
은 면에만 채색합니다. ⑩ 을 다음 해당하는 면에 밝
은색과 연결해서 칠해주세요. 아래쪽은 ⑩ 에 ② 를
조금 섞어 칠하면 채도가 살짝 떨어지면서 변화와 입
체감이 생겨납니다. ⑨ ⑩ 을 섞고 ⑧ 을 조금 더 섞
어 색 변화를 주고 어두운 면에 칠합니다. 가장 어두운
면은 먼저 칠한 색에 ⑪ 을 조금 섞어 채도를 떨어뜨
리고 어둡게 눌러주세요. 나무 안쪽을 어둡게 하면 입
체감이 생깁니다.

8호 이상 되는 큰 붓으로 깨끗한 물을 색칠할 부분보다 조금 넓게 칠해주세요. 붓질은
한두 번만 합니다. 물이 마르기 전에 ⑧ 에 물을 섞어 여린색을 만들고 표면을 톡톡 찍
어주면 색이 부드럽게 번집니다. 조금 더 진한색으로 여린색 일부분을 톡톡 찍어 변화를
줍니다. 물이 너무 많거나 색이 진하면 깨끗한 티슈로 눌러서 조절해주세요.

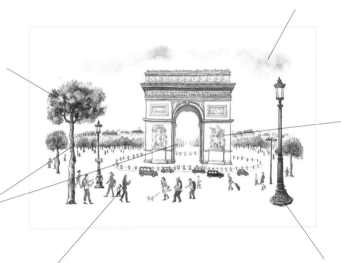

⑤ ⑨ ⑫ 또는 ⑤ ⑧ ⑫ 를 섞으면 검은색이
됩니다. 여기에 물을 섞어 회색을 만듭니다. ⑥ ⑦
을 살짝 섞어도 좋아요. 회색에 물로 농도 조절을 하
면서 개선문 전체를 칠해주세요. 밝은 면은 색칠하지
않고 종이의 흰색을 그대로 살립니다.

그림 전체에 공간감, 거리감을 표현합니다. 앞쪽은
강하고, 뒤로 갈수록 약하게 대비를 줍니다.

앞쪽 사람은 강하게, 뒤쪽으로 갈수록 약하게 그립니다. 보이는 색보다 앞쪽은
채도를 더 높이고, 뒤쪽은 채도를 더 떨어뜨려주세요. 앞쪽은 대비가 강하고,
뒤로 갈수록 점점 약하게 하면 거리감과 공간감이 생깁니다.

⑪ ⑫ 를 섞고 ⑥ ⑦ 을 조금 더 섞어 가로등을 칠해주세요.
불빛은 로 그러데이션 효과를 주고요. 살짝 번지는 느낌으로
부드럽게 채색합니다.

One Point Lesson 앞쪽은 강하게, 뒤쪽으로 갈수록 약하게 그리면 공간감과 거리감이 생깁니다.

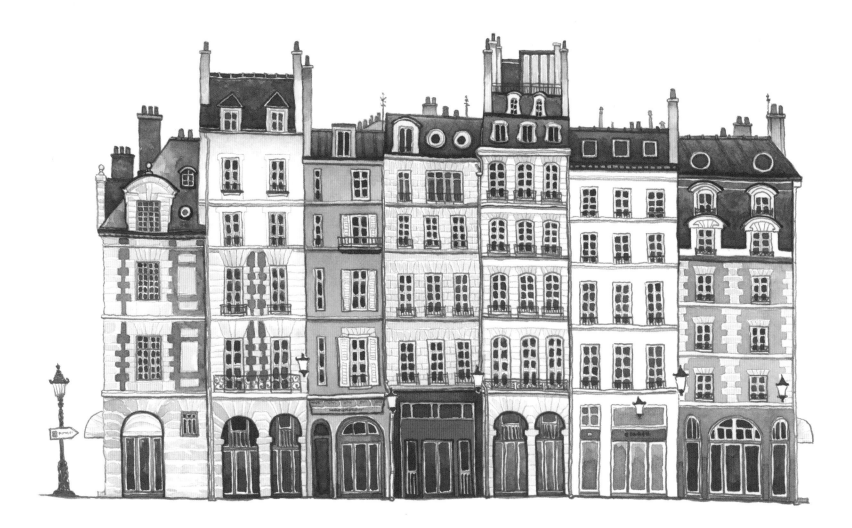

감성 가득한 파리의 집

크기가 비슷한 건물 7채가 붙어있는 구조입니다. 옆면과 윗면은 보이지 않고, 앞면만 보이는 평면적인
그림입니다. 단순한 그림이 되지 않도록 조심하면서 한 채씩 완성합니다.

빛은 정면 위쪽에 있습니다.

단순한 그림이 되지 않도록 지붕과 굴뚝에 입체감을 표현해주세요. 지붕은 ⑤ ⑥ ⑦ ⑧ ⑨ ⑫ 중에서 필요한 색을
섞어 만듭니다. 각각의 지붕마다 색을 다르게 합니다. 먼저 혼합색 일부에 물을 섞어 조금 연하게 만들고 밝은 면에 칠
해주세요. 물을 섞지 않은 혼합색은 밝은색이 마르기 전에 연결해서 어두운 면을 채색합니다.

벽면은 건물마다 균일하게 칠해주세요. 흰색은
칠하지 않고 종이의 흰색으로 대신합니다.

② ③ ⑪ 을 섞어 붉은색 굴뚝을 그립니다. 지붕과
연결하는 부분은 색이 마르기 전에 아래쪽은 밝게, 위
쪽은 어둡게 그러데이션으로 칠해주세요.

창문은 어두운색으로 한 번에 칠합니다. 외곽선에
맞춰 정확하게 칠할 필요는 없어요.

⑤ ⑨ ⑫ 를 섞어주세요. 물을 조금 더 섞어 어두운 회색을
만들고 거친 선을 긋는 것처럼 간단하게 그립니다.

건물마다 창문 색이 다양합니다. 산뜻한 느낌이
들도록 경계를 흰색 선으로 남겨주세요.

포인트 역할을 하는 고채도 빨간색입니다. 고채도 빨간색은 ③ 으로 칠해주세요.
조금 어두운 외곽 빨간색은 ③ 에 ⑪ 을 조금 섞어 채색합니다.

One Point Lesson ▶ 평면적인 그림은 색으로 포인트를 주거나 부분적으로 입체감을 표현하면 느낌이 풍성해집니다.

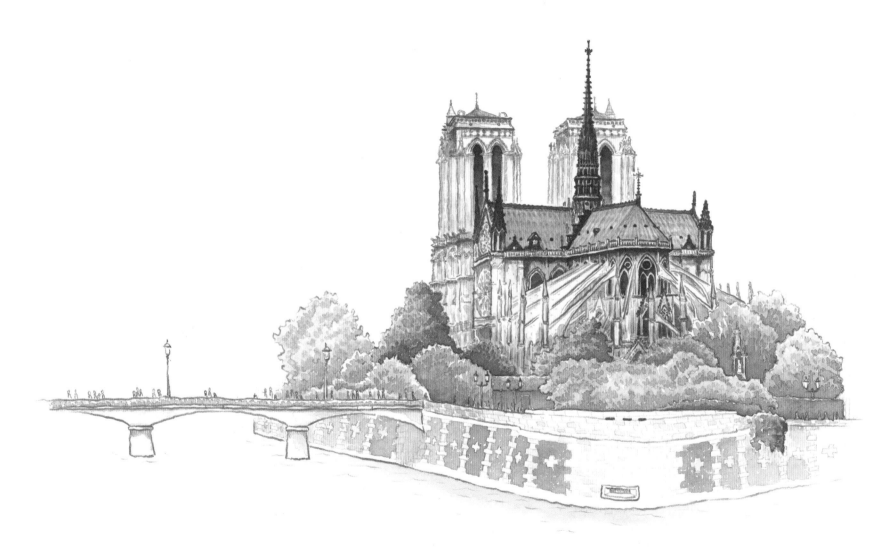

센강에서 바라본 노트르담 대성당

소설 『노틀담의 꼽추』로 유명한 고딕 양식의 대성당입니다. 중채도 색을
중심으로 그립니다. 지붕으로 시선이 집중되도록 합니다.

빛은 정면 위에서 왼쪽으로 45도 방향에 있습니다.

⑤ ⑧ ⑫ 를 섞어 검은색을 만듭니다. 여기에 물을 많이 섞어 회색을 만들고
밑색을 칠해주세요. 하이라이트는 남겨놓습니다. 밑색이 마른 후에 어두운색으
로 형태를 정리합니다. 복잡한 형태라도 붓질은 최소한으로 해주세요.

앞쪽으로 나온 지붕을 포인트로 합니다. ⑧ 에 ⑦ ⑫ 를 조금 섞어주세요. 이렇게
만들어진 혼합색 일부에 물을 섞어 여린색을 만들고 가볍게 지붕을 칠합니다. 물을
섞지 않은 혼합색 일부에 밑색보다는 물을 조금 덜 섞어 살짝 어두운색을 만들고, 짧
은 선으로 지붕 무늬를 그려주세요. 물을 섞지 않은 색으로 지붕 외곽을 정리합니다.

⑪ ⑫ 를 섞고 다시 물을 많이 섞어 중채도
여린 노란색을 만듭니다. 흰색은 색칠하지 않습
니다. 가벼운 붓질로 조금 어두운 면을 칠해주세
요. 첨탑을 칠하고 남은 회색을 여린 노란색에 조
금 섞어 그림자를 그려줍니다.

같은 건물이라도 앞쪽과 뒤쪽 건물 사이에는 거리감,
공간감이 있어야 합니다. 밝기 차이를 앞쪽 건물은 강
하게, 뒤쪽 건물은 약하게 그려주세요. 앞쪽 건물은 ⑪
을 조금 섞어주세요. 뒤쪽 건물과 다른 느낌으로 거리
감을 표현하기 위한 방법입니다.

강물입니다. ⑧ 에 물을 많이 섞어 붓질 한두 번으로 칠해주세요.
물이 마르기 전에 약간 진한색으로 위쪽 일부분을 톡톡 찍어주면
자연스럽게 색이 번집니다.

⑪ ⑫ 를 조금씩 다른 비율로 섞어줍니다. 여기에 물을 섞어
여린색을 만들고 덧칠 없이 단번에 칠해주세요. 흰색 면을 많
이 살리면서요.

나무는 ⑦ ⑧ ⑨ ⑩ 을 중심으로 나무마다 서로 다른 비율로 색을 섞습니다. ⑪ ⑫ 로
색 변화와 채도를 조절합니다. 혼합색 일부에 물을 조금 섞어주세요. 흰색 면을 조금씩 남기면서
짧은 선으로 먼저 여리게 채색합니다. 나뭇잎 방향으로 그려주세요. 물을 섞지 않은 혼합색을 어
두운 면에 짧은 선으로 그립니다. 무성한 나무 느낌으로 형태를 정리합니다.

One Point Lesson ▶ 색 변화가 많은 사물은 시선을 집중시키고, 같은 사물 안에서도 색 변화가 많은 부분은 앞쪽으로 돌출된 것처럼 보입니다.

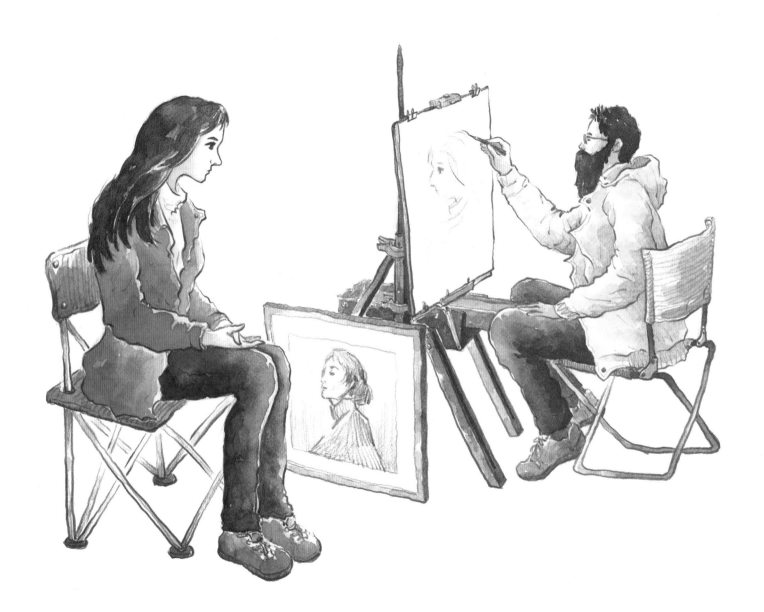

거리의 화가에게 초상화 한 장

거리의 화가가 초상화를 그리는 장면입니다. 가벼운 붓질로
쉽게 그릴 수 있는 그림입니다.

빛은 정면 위쪽에 있습니다.

모델을 포인트로 합니다. ② 에 물을 많이 섞어 여린색을 만들고 얼굴과 손의 어두운 면에 칠해주세요. 머리카락은
⑪ ⑫ 를 섞고 농도를 조절해서 밝은색부터 채색합니다. 밝은색을 해당하는 면에만 칠해주세요. 중간색을 밝은색
이 마르기 전에 연결해서 칠하고요. 어두운색도 중간색이 마르기 전에 연결해서 칠하면 머리는 완성입니다. 흰색 면
을 조금씩 남기면 정확한 형태, 변화, 산뜻함이 생깁니다.

② 에 물을 섞어 밝은 면만 칠해주세요. 밝은색이
마르기 전에 ② 를 밝은색과 연결해서 중간색으로
칠하고요. ② 에 ③ 을 조금 섞어 중간색이 마르
기 전에 어두운 면을 연결해서 채색합니다.

화가도 모델과 같은 방법으로 채색합니다. 윗옷은
⑧ 에 물을 섞어 밝은색부터 칠해주세요. 바지는
⑤ ⑨ ⑫ 에 ⑥ 을 조금 섞어 색을 만듭니다.
신발과 의자도 간단하게 칠합니다.

의자의 파란색은 ⑦ 에 ⑥ 을 조금 섞어 가볍게
칠합니다. ⑤ ⑧ ⑫ 를 섞은 검은색에 물을 많이
섞어 다리 일부분만 살짝 칠해주세요.

⑧ ⑨ 를 섞어 바지를 채색합니다. 혼합색 일부에 물을 섞어 밝은 면에만
칠해주세요. 물을 섞지 않은 혼합색을 밝은색이 마르기 전에 연결해서 어두
운 면을 칠합니다. 신발은 ⑥ 을 같은 방법으로 칠해주세요.

이젤은 ⑪ ⑫ 를 섞고 농도 조절을 해서 공간감, 거리감을 나타냅니다.
액자 앞면은 ④ 에 물을 섞은 여린색으로 칠해주세요. 어두운 옆면은 팔
레트에 남아있는 바지 색을 앞면 색에 조금 섞어서 그립니다.

One Point Lesson 팔레트에 쓰고 남은 혼합색은 다른 색을 만들 때 적절하게 섞어주면 시간 절약과 풍성한 색감에 도움이 됩니다.

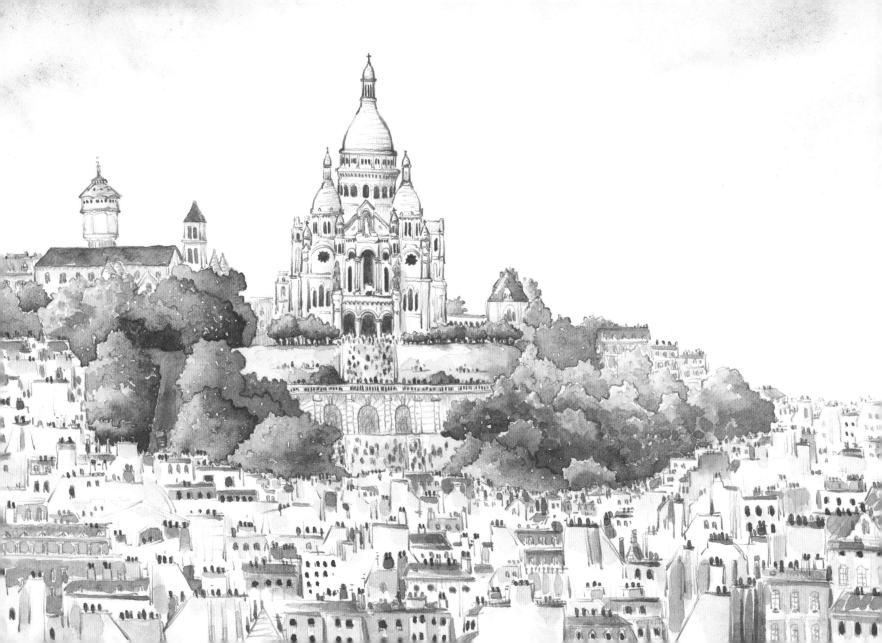

몽마르트르 언덕이 보이는 풍경

몽마르트르 언덕의 사크레 쾨르 성당이 보이는 파리 풍경입니다. 집들이 많아
복잡하게 보이지만 표현 방법은 간단합니다.

빛은 정면 위에서 왼쪽으로 45도 방향에 있습니다.

⑤ ⑨ ⑫에 물을 많이 섞어 여린 회색을 만들고 어두운 면에만 살짝 칠해주세요. 흰색 건물이고
스케치에 간단한 명암이 있어서 이렇게만 색칠해도 입체감이 생깁니다.

8호 이상 되는 큰 붓으로 깨끗한 물을 색칠할 부분보다
조금 넓게 칠해주세요. 붓질은 한두 번만 합니다. 물이 마르기 전에 ⑧에 물을 섞어 여린색을 만들고 표면을 톡톡 찍어주면 색이 부드럽게 번집니다. 조금 더 진한색으로 여린색 일부분을 톡톡 찍어 변화를 줍니다. 물이 너무 많거나 색이 진하면 깨끗한 티슈로 눌러서 조절해주세요.

⑨ ⑩에 ⑦ ⑧ ⑪ ⑫를 조금씩 섞어 각각의
나무마다 색 변화를 줍니다. 혼합색 일부에 물을 많이 섞어 밝은색을 만들고 해당하는 면에만 칠해주세요. 밝은색에 물을 섞지 않은 혼합색을 조금 추가해서 중간색을 만들고 밝은색과 연결해서 채색합니다. 물을 섞지 않은 혼합색으로 중간색과 다시 연결해서 칠해주세요. 나무가 무성하게 보이도록 작은 흰색 면을 남겨 변화를 줍니다.

지붕은 ⑦ ⑧의 혼합색에 ⑫를 더 섞어 조금씩 색 변화를 줍니다. 벽은 ⑥ ⑪ ⑫를 다양하게
섞어 연한색으로 그립니다. 붓질은 한두 번으로 끝냅니다. 복잡하지만 오히려 색칠은 간단하게 해주세요.
사크레 쾨르 성당으로 시선을 집중시키기 위한 방법입니다.

One Point Lesson 메인이 아닌 복잡한 형태는 오히려 간단하게 색칠해야 그림이 산만하지 않습니다.

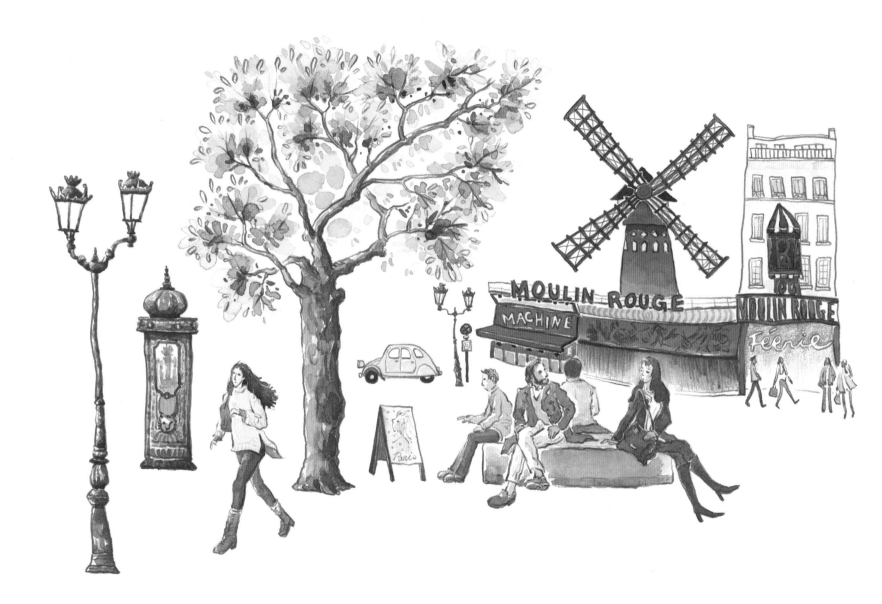

물랑루즈가 있는 거리 풍경

물랑루즈와 거리 풍경을 단순화한 그림입니다. 색칠 연습하듯이 쉽게 그릴 수 있습니다.

빛은 정면 위에서 왼쪽으로 45도 방향에 있습니다.

⑨ ⑩ 을 각각의 면 밝기에 맞춰 섞고 ⑧ 을 조금 더 섞어 변화를 줍니다. 나뭇잎 방향으로 그려주세요. 한꺼번에 밝은색을 먼저 칠합니다. 조금 어두운색을 밝은색 안쪽에 칠해주세요. 3단계 정도로 밝기를 나눕니다. 어두워질수록 칠하는 면적을 점점 줄이고요. 다음 칠하는 색은 먼저 칠한 색과 시간 차이가 생겨서 마른 면도 있고, 젖은 면도 있어요. 겹침과 번짐으로 풍성함이 생겨나죠. 짧은 붓질로 톡톡 찍듯이 그려주세요.

⑤ ⑨ ⑫ 의 혼합색으로 지붕을 칠합니다. ③ 으로 풍차와 벽을 그려주세요. 하이라이트는 남겨놓고요. 경계면은 살짝 띄워주기도 합니다. 그림자는 팔레트에 지붕을 칠하고 남은 색을 조금 섞어 어둡게 칠합니다. 창문이 있는 건물 벽은 ⑪ 에 물을 섞어 여린색으로 듬성듬성 일부만 칠해주세요. 창문은 로 칠합니다.

⑤ ⑧ ⑫ 를 섞고 물로 밝기 조절을 하면서 짧은 붓질로 가로등을 채색합니다. 불빛은 로 위쪽부터 그러데이션이 되도록 칠해주세요.

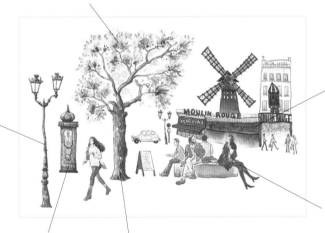

사람과 작은 사물들은 한두 번의 붓질로 간단하게 그려주세요.

⑧ ⑨ 를 섞어주세요. 물로 밝기 조절을 하고 밝은색부터 칠합니다. 그림자와 어두운 면은 팔레트에 남아있는 가로등 색을 조금 섞어 어둡게 그려주세요.

⑪ ⑫ 를 면마다 밝기에 맞춰 섞어줍니다. 밝은색에서 어두운색 순서로 칠해주세요. 바로 다음 단계 색을 칠하면 나무 기둥 면적이 조금 넓은 편이므로, 먼저 칠한 색과 시간 차이가 생겨 겹침과 번짐이 동시에 생깁니다.

One Point Lesson ▶ 가장 눈에 잘 보이는 대상부터 가장 약한 대상까지 순서가 생기면 시선의 흐름이 만들어지고 안정된 그림이 됩니다.

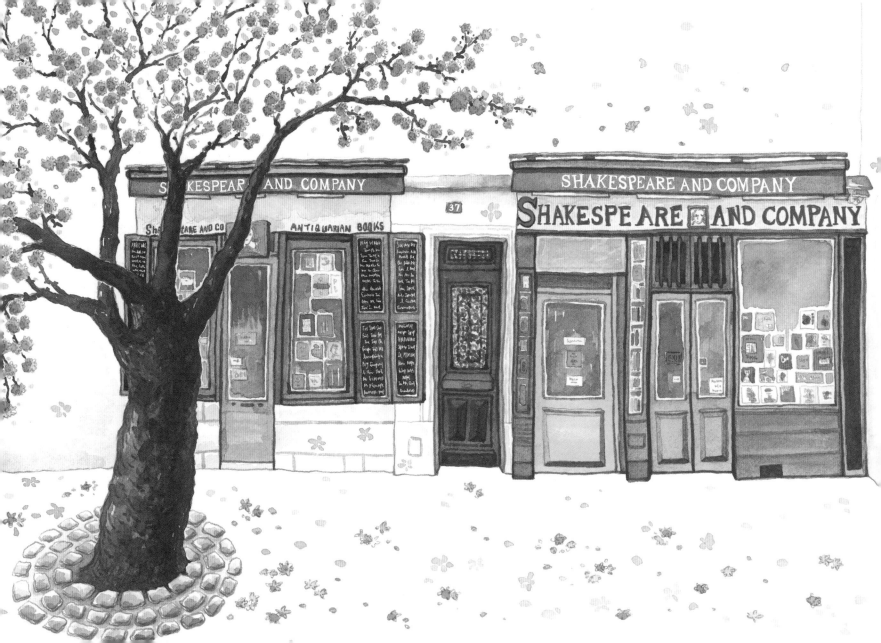

헤밍웨이가 즐겨 찾던 서점, 셰익스피어 앤 컴퍼니

영화 『비포 선 셋』에서 두 주인공이 재회한 장소로 유명한 서점이기도 합니다.
큰 나무와 서점의 정면 모습에 집중한 그림입니다.

빛은 정면 위에서 왼쪽으로 45도 방향에 있습니다.

④ 에 물을 섞은 여린색으로 꽃송이 전체를 칠해주세요.
조금 진한색으로 꽃송이 중앙을 살짝 찍어줍니다.

흰색 글씨는 흰색 물감이나 펜으로 마지막에 칠해주세요.

⑪ 을 섞어 글씨가 보이도록 연하게 칠해주세요.
갈색 문은 ⑪ 을 조금 더 섞어 채색합니다.

창문과 책을 간단하게 그립니다. 흰색도 많이 살리면서
듬성듬성 칠해주세요.

벽은 나무 아래 돌을 칠하고 남은 회색에 물을 섞어
밝은색으로 아래쪽만 칠해주세요. 바닥은 색칠하지
않고 흰색으로 남겨놓습니다.

⑧ ⑨ 를 섞어 색을 만듭니다. 그림에서 중심 역할을
하는 색입니다. 밝기 차이를 주면서 해당하는 면에 칠해
주세요. 흰색 글씨까지 덮이도록 칠합니다. 흰색 글씨는
마지막에 흰색 물감이나 펜으로 쓰면 됩니다.

나무 기둥은 ⑫ 를 농도 조절해서 거친 느낌으로 밝은 면부터
칠합니다. 먼저 칠한 색에 ⑤ ⑨ 를 조금 섞어 밝은색과 자연
스럽게 연결되도록 어두운 면을 칠해주세요. 가장 어두운색 다
음 면인 반사광은 조금 밝게 합니다. 반사광에 보색 ⑧ 을 조금
섞어 칠하면 원기둥 형태로 입체감이 더 강조됩니다.

⑤ ⑧ ⑫ 를 섞고 물을 다시 섞어 회색을 만듭니다. 흰색 면을 남기면서 붓질
한두 번으로 밝은 회색을 칠해주세요. 다시 어두운 면을 덧칠합니다. 색칠하지
않고 남겨놓은 흰색을 포함해서 3개의 면으로 입체감이 생겼습니다.

One Point Lesson ▶ 반사광은 보색을 조금 섞어 칠하면 입체감이 돋보입니다.

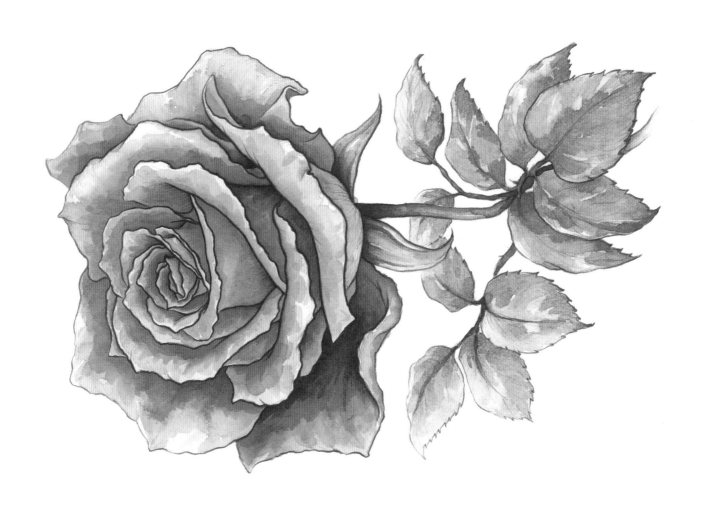

로맨틱 장미

핑크색과 중채도 연두색으로 이루어진 장미입니다. 겹쳐진 꽃잎과 여러 잎사귀를 공간감 있게 표현하는 것이 중요합니다.

빛은 정면 위쪽에 있습니다.

꽃잎 사이에 공간감을 표현하려고 합니다. 꽃잎 위쪽 일부는 색칠하지 않고 흰색을 살려 각각의 꽃잎이 서로 분리되도록 해주세요. 거리감을 위해 시선 앞쪽은 뒤쪽보다 밝기 차이를 더 줍니다.

꽃잎을 한꺼번에 밝은색에서 어두운색까지 순서에 맞춰 칠해도 됩니다. 하지만 이번 장미는 각각의 꽃잎마다 작은 변화와 집중력 있는 표현을 위해 한 장씩 그리려고 합니다. 색의 겹침과 번짐이 자연스럽게 섞이도록 해주세요. 포인트를 중앙에 두고 가운데 있는 작은 꽃잎부터 시작합니다. ④ 에 물을 섞어 농도 조절을 하고 밝은색에서 어두운색까지 칠해주세요. 어두운색에는 ⑤ 를 조금 섞어줍니다. 다른 꽃잎들도 같은 방법으로 칠해주세요. 앞쪽 꽃잎은 ② ⑥ 을 조금씩 섞어 색 변화를 주고요. 아래쪽은 ⑩ 을 조금 섞어서 줄기와 연결성을 줍니다.

꽃송이 아래쪽과 잎사귀 뒤쪽은 거리감, 공간감을 위해 어둡게 합니다.

2단계로 밝기 차이를 줍니다. 밝은색을 해당하는 면에 칠해주세요. 밝은색이 마르기 전에 어두운색을 연결해서 칠합니다. 겹침과 번짐이 자연스럽게 섞이도록 그려주세요. 흰색 면도 조금씩 남겨 변화를 줍니다. 붓을 툭툭 찍는다는 느낌으로 한두 번의 붓질만으로 칠해주세요. 멀리 보이는 잎사귀는 약하게, 앞쪽 잎사귀는 뒤쪽보다는 강하게 그립니다.

잎사귀와 줄기도 하나씩 그립니다. ⑧ ⑨ ⑩ 을 잎사귀마다 서로 다른 비율로 섞어주세요. ⑪ 을 조금 섞어 채도를 약간 떨어뜨립니다. 어두운 면은 먼저 칠한 색에 ⑫ 를 조금 섞어 그려주세요.

One Point Lesson 작은 사물이더라도 거리와 공간마다 강약 조절로 입체감을 높입니다.

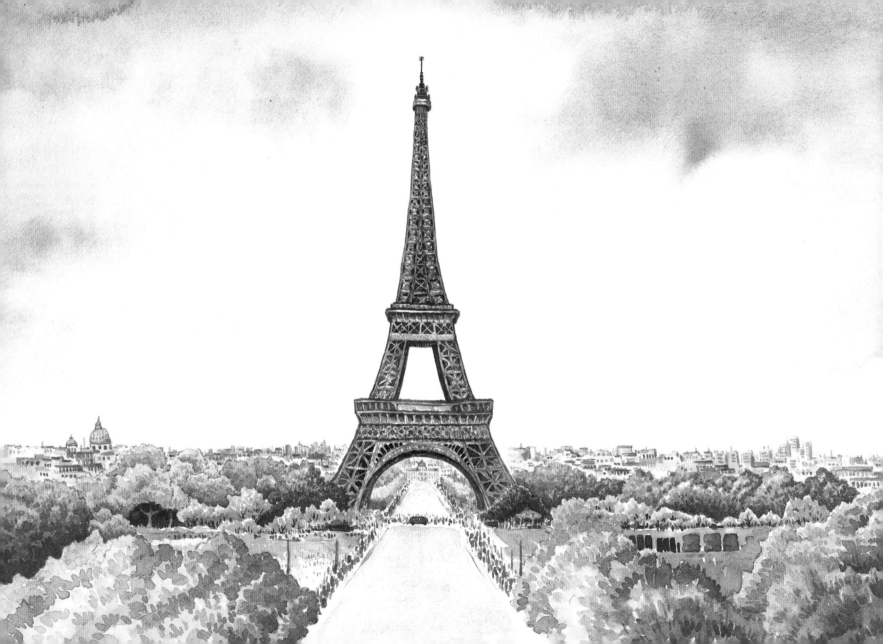

에펠탑과 파리 풍경

하늘을 배경으로 에펠탑이 큰 자리를 차지하고 있습니다. 에펠탑을 메인으로
아래쪽 건물과 나무가 조화를 이루도록 그립니다.

빛은 정면 위에서 왼쪽으로 45도 방향에 있습니다.

②⑪을 섞고 물을 다시 섞어 밝은 부분만 칠해주세요. ②를 더 섞은
붉은색으로 부분부분 변화를 주면서 채색합니다. ⑤⑨⑫를 섞어서
어두운 면을 칠하고 형태를 정리합니다.

8호 이상 되는 큰 붓으로 깨끗한 물을 색칠할 부분보다 조금 넓게 칠해주세요. 붓질은 한두 번만
합니다. 물이 마르기 전에 ⑧에 물을 섞어 여린색을 만들고 표면을 톡톡 찍어주면 색이 부드럽
게 번집니다. 조금 더 진한색으로 여린색 일부분을 톡톡 찍어 변화를 줍니다. 물이 너무 많거나 색
이 진하면 깨끗한 티슈로 눌러서 조절해주세요.

⑥에 물을 섞어 밝은 면을 칠해주세요. 물로 농도
조절을 하면서 중간 면과 어두운 면을 채색합니다.
채도는 ⑫를 섞어 조절합니다.

멀리 보이는 건물입니다. 밝은 면을 먼저 여린색으로
채색합니다. 중간색이나 어두운색을 전체 분위기에 맞
춰 해당하는 면에 칠해주세요. 멀리 보이는 풍경이므
로 너무 강한 색은 안돼요. 너무 구체적인 표현도 안되
고요. 멀리 건물 같은 것이 있다는 정도면 충분합니다.

④에 물을 섞어 농도 조절을 하고 밝은색을 해당하는
면에만 칠해주세요. 조금 진한색으로 어두운 면을 톡톡
찍는 느낌으로 붓 자국을 살려서 칠합니다. 나뭇가지는
어두운색으로 간단하게 그려주세요.

나무 색이 다양합니다. ⑦⑧⑨⑩을 서로 다른 비율로 섞어주세요. 나무를
한 덩어리씩 완성합니다. 밝은색을 해당하는 면에 칠해주세요. 나뭇잎 방향에 맞
춰 붓 자국을 만들고요. 색을 점점 어둡게 만들고 해당하는 부분에 채색합니다.
색을 혼합할 때 다른 계열색을 조금 섞어서 변화를 줘도 되지만, 큰 흐름에서는
같은 계열색 느낌이 있어야 합니다.

여러 색을 톡톡 찍어 사람이 많다는 느낌을 줍니다. 앞쪽 길은
⑤⑨⑫에 물을 섞은 여린 회색으로 채색합니다.

One Point Lesson 풍성한 느낌이 필요한 사물은 사물이 흐르는 방향에 맞춰 붓 자국을 적절하게 살리면 효과적입니다.

스트라빈스키 광장의 니키 분수

조각가 니키 드 생팔과 장 팅겔리가 함께 만든 분수입니다. 조형미와 함께 강렬한 색이 인상적인
작품입니다. 조각 작품에 직접 색을 칠한다는 느낌으로 그리면 충분합니다.

빛은 정면 위에서 오른쪽으로 45도 방향에 있습니다.

③을 밝은 면에 칠합니다. ⑫를 조금 섞고 밝은
면과 연결해서 어두운 면을 그려주세요.

⑫를 섞어 색을 만듭니다. 색의 일부에 물을 섞어 밝은 면을 칠해주세요.
물을 섞지 않은 색으로 밝은 면과 연결해서 어두운 면을 그립니다.

②를 밝은 면에 칠해주세요. ③을 조금 섞고
밝은 면과 연결해서 어두운 면을 그려줍니다.

⑧을 밝은 면에 칠합니다. ⑦을 조금 섞어
밝은 면과 연결해서 어두운 면을 그려주세요.
다른 색과 마찬가지로 반짝이는 면은 색칠하지
않고 흰색으로 남깁니다.

흰색입니다. ⑤⑨⑫의 혼합색에 물을
섞어 여린 회색을 만들고 어두운 면에 채
색합니다.

⑤로 밝은 면을 칠해주세요. ⑫를
조금 섞어 밝은 면과 연결해서 어두운
면을 그립니다.

⑩을 밝은 면에 칠해주세요. ⑨를 조금 더 섞어
밝은 면과 연결해서 어두운 면을 그립니다.

에 ②를 조금 섞어 칠합니다.

⑧에 물을 섞어 밝게 만듭니다. 물이 반짝이는 것처럼
흰색을 많이 남겨놓고요. 마르기 전에 조금 진한색으로
어두운 면을 톡톡 찍으면 색이 자연스럽게 번집니다.

⑤⑨⑫를 섞어 검은색을 만듭니다. 혼합색의 일부에 물을 조금 섞어 밝은 면을
칠해주세요. 물을 섞지 않은 색으로 어두운 면을 칠합니다.

One Point Lesson ▶ 강렬한 보색 대비는 어색한 색 조합이 되지 않도록, 조화를 이루도록 적절한 명도와 채도 차이를 줍니다.

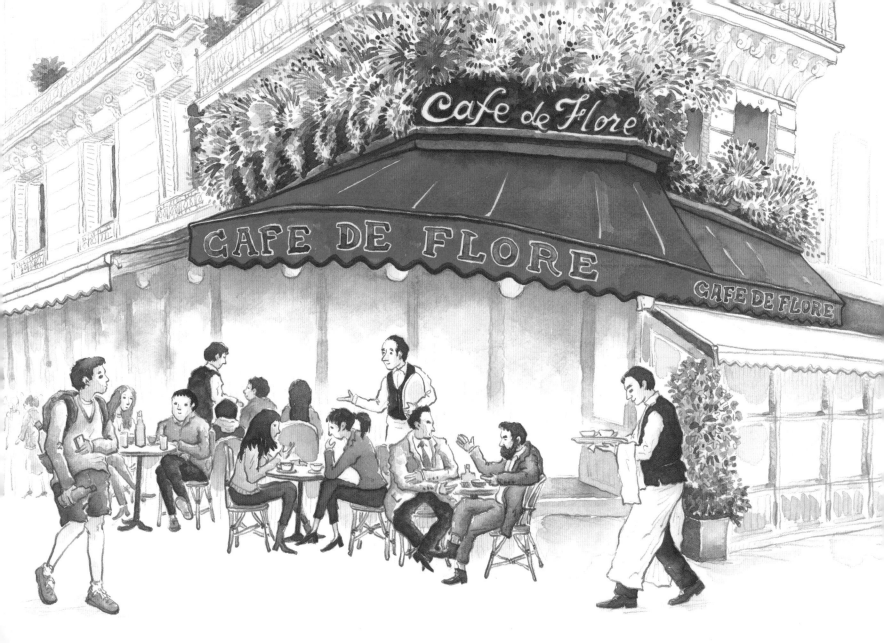

어느 카페에서

야외 테이블에서 사람들이 모여 이야기하고 있습니다. 앞쪽을 강조하고,
옆쪽은 간단하게 표현해서 시선이 중앙으로 집중되도록 그립니다.

빛은 정면 위쪽에 있습니다.

그림 전체에서 시선을 가장 집중시키는 색입니다. ③을 밝은 면에 칠해주세요. 색이 마르기 전에
⑫를 조금 섞어 밝은색과 연결해서 어두운 면을 칠하고요. 시선에서 멀어지는 옆은 ③에 물을
섞어 점점 여리게 그립니다. 돌출돼 보이도록 앞쪽으로 향하는 선은 색칠하지 않고 흰색으로 남겨
주세요. 하이라이트와 글씨 테두리도 남겨놓습니다.

창문 안쪽은 ⑤⑧⑫의 혼합색에 ⑥을 조금
섞어 위쪽을 칠해주세요. 다시 물을 조금 섞어 아래
쪽까지 연결합니다. 테라스 아래쪽은 ⑫와 팔레트
에 남아있는 회색을 섞어 여리게 칠해주세요. 붓질
한두 번으로 끝냅니다.

카페 안쪽을 간단하게 그려주세요. 색이 마른 후에
로 투명하게 보이도록 덧칠합니다.

건물 벽을 먼저 칠하고 잎사귀를 그려주세요. 잎사귀는 ⑨⑩을 중심으로 ⑦⑧을
조금 섞어 색을 만듭니다. ⑫로 색 변화를 줍니다. 색을 톡톡 찍는다는 느낌으로 가볍
게 칠해주세요. 종이의 흰색을 적극 활용하고요. 보라색 꽃은 ⑥에 물을 섞어 그려주
세요. 꽃은 ②③④⑤를 진하게 톡톡 찍어줍니다.

꽃을 완성한 후에 그립니다. ⑤⑧⑫의 혼합색에
⑦을 조금 섞어 파란 느낌으로 그려주세요. 멀어질
수록 여리게 칠해주세요. 글씨는 흰색으로 남깁니다.

⑤⑧⑫의 혼합색에 물을 섞어 여린색을
만듭니다. 선을 긋듯이 단번에 칠해주세요. 흰
색을 많이 살립니다.

앞쪽 사람은 강하고, 뒤쪽으로 갈수록 약하게 칠해주세요.
앞쪽 사람은 밝기를 2단계로, 멀어질수록 1단계로 합니다.

One Point Lesson 강조하고 싶은 부분에 표현을 집중하면 시선 또한 그곳으로 집중됩니다.

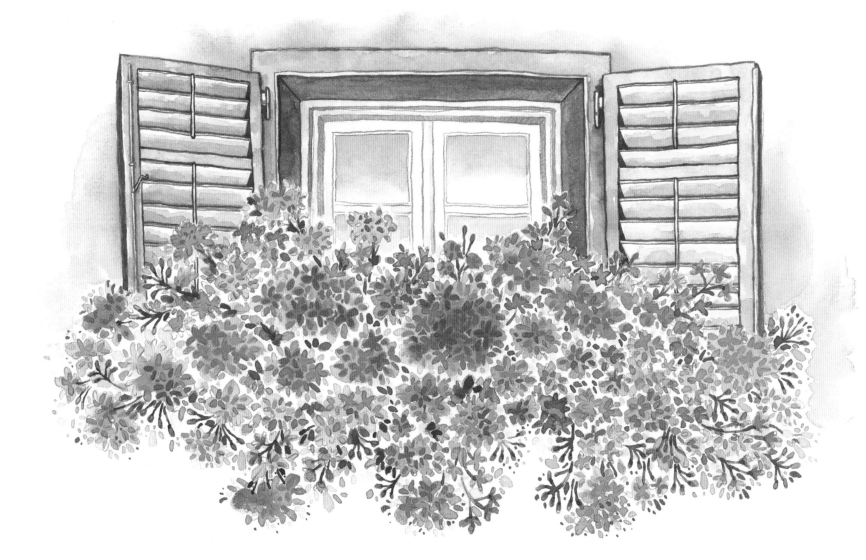

꽃이 활짝 피어있는 창문

만개한 꽃과 창문이 큰 덩어리를 이룹니다. 간단한 색 구조로 되어있습니다.

빛은 정면 위쪽에 있습니다.

⑥ 에 물을 섞은 여린색으로 위쪽을 칠해주세요. 칠한 색이 마르기
전에 물을 더 섞어 아래쪽을 위쪽과 연결해서 칠합니다.

⑧ ⑨ ⑫ 를 섞은 어두운색으로 면을 메우듯이
단번에 칠합니다. 창문틀은 물을 더 섞은 여린색
으로 선을 긋듯이 한 번에 그려주세요.

⑧ 에 물을 섞어 농도를 조절하고 밝은 면부터
그려주세요. 창살 위쪽은 흰색으로 남겨서 앞쪽
으로 돌출된 느낌을 강조하고요. 각각의 창살 아
래쪽은 점점 진하게 칠해주세요. ⑧ 에 ⑫ 를
섞어 어두운 면, 그림자, 형태를 정리합니다.

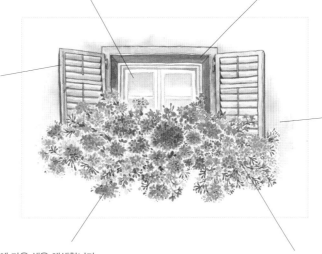

⑥ ⑪ 의 혼합색에 물을 섞어줍니다.
붓질을 크고 길게 해주세요. 창문과 가
까운 쪽은 조금 진하게 하고요.

톡톡 찍듯이 꽃 모양을 그립니다. 먼저 칠한 색이 마른 후에 다음 색을 채색합니다.
　을, ② 를, ② ③ 을, ③ 을 섞어 순서대로 칠해주세요. 꽃잎 색이 조금
번져도 괜찮아요. 작은 꽃들이 모여 덩어리를 이룬 것처럼 모양을 만듭니다. 덩어
리 크기는 다양하게 합니다. 꽃 전체가 옆으로 긴 구처럼 보이도록 앞쪽은 강하고,
옆과 아래위로 갈수록 약하게 그려주세요.

⑨ ⑩ 을 섞어줍니다. 여기에 ⑪ 을 섞어 적절한 밝기로 각각의 면마다 중채도
색을 만들어주세요. 꽃들이 모인 덩어리 사이사이에 3단계 정도로 밝기 차이를 주
고, 밝은색부터 붓을 톡톡 찍듯이 잎사귀를 그려줍니다.

One Point Lesson　작은 형태가 모여 큰 덩어리를 이룰 때는 작은 형태 묘사보다 분위기에 맞는 큰 덩어리 표현이 더 중요합니다.

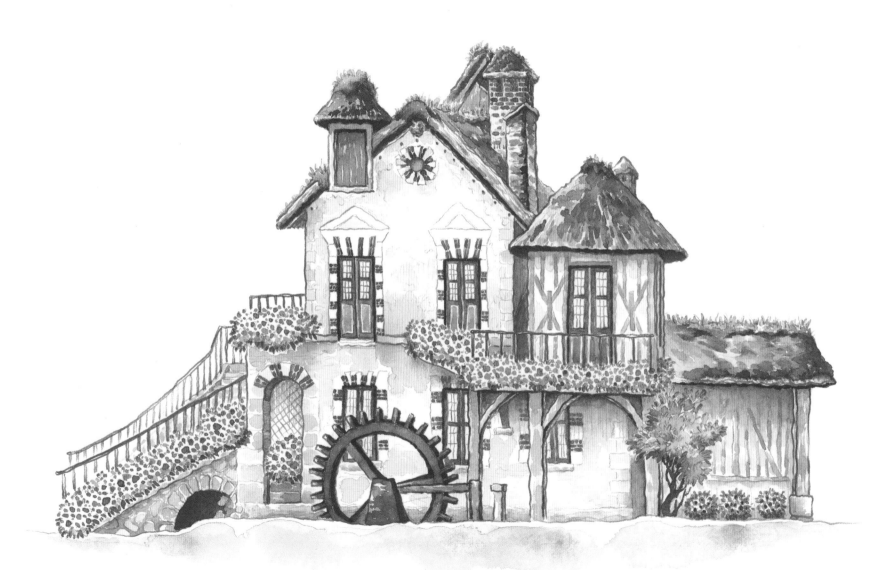

마리 앙투아네트 왕비의 마을

왕비의 마을에 있는 건물 중 하나입니다. 붉은색으로 통일된 느낌을 주고 초록색과 작은 면적의 다른 색으로
변화를 줍니다. 지루한 그림이 되지 않도록 부분마다 적절한 밝기 차이가 필요합니다.

빛은 정면 위쪽에 있습니다.

⑤ ⑪을 섞어 벽돌을 칠해주세요. 다른 색도
조금씩 섞어 변화를 줍니다.

벽이 밝고, 지붕이 조금 어두운 구조입니다. 벽은
⑪ ⑫를 조금씩 물감 양을 다르게 해서 섞
고 얼룩이 있는 것처럼 그려주세요. ⑦ ④를
변화를 위해 조금씩 칠합니다. 다른 색도 조금씩
섞어 변화를 줍니다.

꽃송이는 ④에 물을 섞어 밝은색부터 채색합니다.
흰색을 적극 활용하고 점을 찍는 느낌으로 그려주
세요. 잎사귀는 ⑧ ⑨를 섞고 짧은 선을 긋듯이
그립니다.

지붕 위에 있는 풀은 ⑩ ⑨를 중심으로 채색합니다. 지붕은 ⑪ ⑫를 서로 다른
비율로 섞어 해당하는 면에 칠해주세요. 지붕 색에 ⑥ ⑦을 조금 섞거나 ⑥ ⑦의 여
린색을 바로 칠해서 변화를 줍니다. 색의 겹침과 번짐을 적절히 활용합니다.

아래쪽 어두운 면은 ⑤ ⑨ ⑫를 섞어 칠해주세요.
각진 양쪽 면의 강한 밝기 차이는 지붕 모서리가 앞쪽
으로 돌출된 느낌을 강조해줍니다.

⑪ ⑫를 섞어서 그려줍니다. 경계는
흰색으로 남겨주세요.

⑩을 섞은 밝은색을 해당하는 면에 칠합니다.
밝은색이 마르기 전에 ⑩을 더 섞어 다음 면을 칠
해주세요. ⑨를 더 섞고 ⑪로 채도를 조금 떨어
뜨려서 어두운 면을 채색합니다.

건물과 강한 밝기 차이를 줘서 앞에 있다는 느낌을 강조합니다. 어두운색은
⑤ ⑨ ⑫를 섞어 진하게 그려주세요. 정면은 어두운색에 ⑫를 섞
어 그립니다. 앞에 있는 돌은 ⑥ ⑦로 변화를 줍니다.

풀은 ⑩을 섞고 여기에 물을 다시 섞어 연하게 칠합니다. 굵은 선을
긋듯이 한두 번에 칠해주세요. ⑦로 변화를 줍니다. 풀 색이 마르기 전에
톡톡 찍어주면 색이 자연스럽게 퍼져나갑니다.

One Point Lesson 전체적으로 큰 통일성을 유지하고 그 안에서 작은 변화가 있어야 좋은 그림이 됩니다.

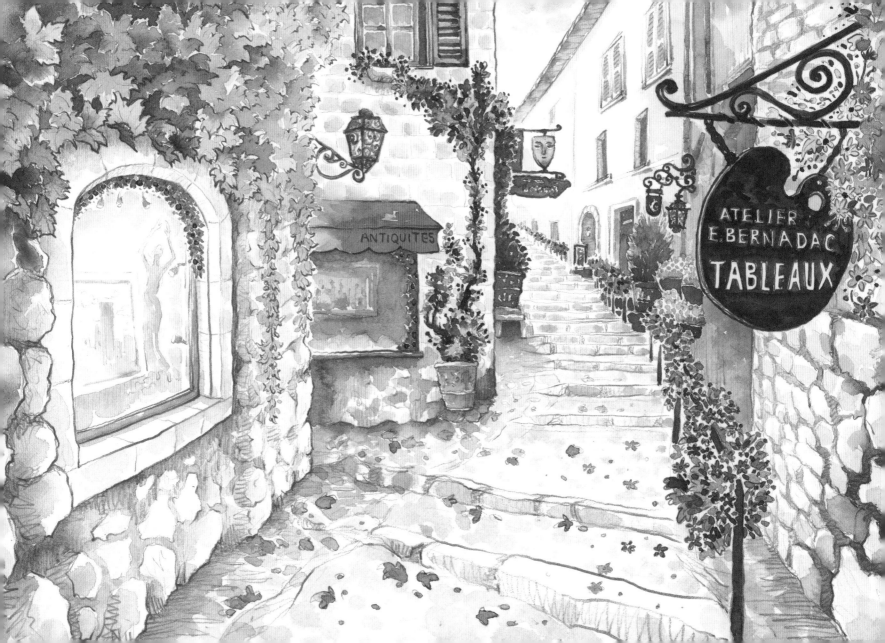

생폴드방스의 어느 골목

샤갈을 비롯한 많은 유명 화가들에게 사랑받은 곳, 생폴드방스입니다. 돌과 식물에 적절한 톤 차이가
필요합니다. 골목 앞쪽과 멀리 보이는 뒤쪽 사이의 거리감, 공간감 표현이 중요합니다.

빛은 정면 위쪽에 있습니다.

담쟁이입니다. ② ⑪ ⑫ 를 잎사귀마다 적절한 양으로 섞어주세요. ⑩ 으로
색 변화도 줍니다. 잎사귀 경계를 흰색으로 띄워 형태를 분리하고요. 잎사귀를 한 장
씩 완성해나갑니다. 밝은색이 마르기 전에 어두운색을 그러데이션으로 부드럽게 연
결해주세요. 잎사귀 뒤쪽은 어두운색으로 눌러서 공간감을 살립니다.

시선 앞쪽은 톤 차이를 강하게 합니다. 시선에서
멀어지는 골목 끝은 점점 약하게 그려서 거리감,
공간감을 표현해주세요.

담쟁이와 분리되도록 밝게 그려주세요. ⑤ ⑧ ⑫ 를
섞고 물로 밝은 회색을 만들어 칠합니다. 붓질 한두 번
으로 가볍게 칠해주세요.

⑤ ⑧ ⑫ 를 섞어 검은색을 만듭니다. 흰색
글씨에 검은색이 들어가지 않도록 칠해주세
요. 붓 자국이 생겨도 괜찮아요.

⑪ ⑫ 를 해당하는 면의 색에 맞춰 섞어주세요.
물로 밝기 조절을 하고 돌을 하나씩 그려나갑니다. 흰
색을 적극 활용하고 앞쪽 돌은 흰색을 포함해서 3단
계 정도로 밝기 차이를 줍니다. 뒤쪽은 거리감을 위해
2단계 정도만 주고요. 앞쪽 위에 있는 담쟁이 밑은 노
란색과 보색인 파란색 ⑦ 을 조금 섞어 담쟁이와 분
리되도록 그려주세요.

⑪ 에 물을 섞어 여리게 밝은 면을 칠해주세요.
흰색을 많이 살립니다. 여기에 ⑫ 를 섞어 돌이
꺾이는 안쪽을 그려주세요.

⑤ ⑧ ⑫ 의 혼합색에 물을 섞어 밝은 회색을 만듭니다.
밝은색 돌입니다. 흰색을 많이 살립니다. 붓을 꾹꾹 누르듯
이 큰 점 모양으로 단번에 칠해주세요. 옆면은 입체감이 생
기도록 조금 진하게 채색합니다.

꽃은 ② ③ 으로 먼저 진하게 칠해주세요. 잎사귀는 ⑦ ⑨ ⑩ 을 색에 맞춰
섞고 해당하는 면에 칠합니다. 경계면은 흰색으로 남겨주세요. ⑪ 을 조금 섞어
채도를 조절합니다.

One Point Lesson 사물과 바탕을 분리하기 위해 바탕에 있는 사물 그림자는 사물과 보색인 색을 조금 섞어줍니다.

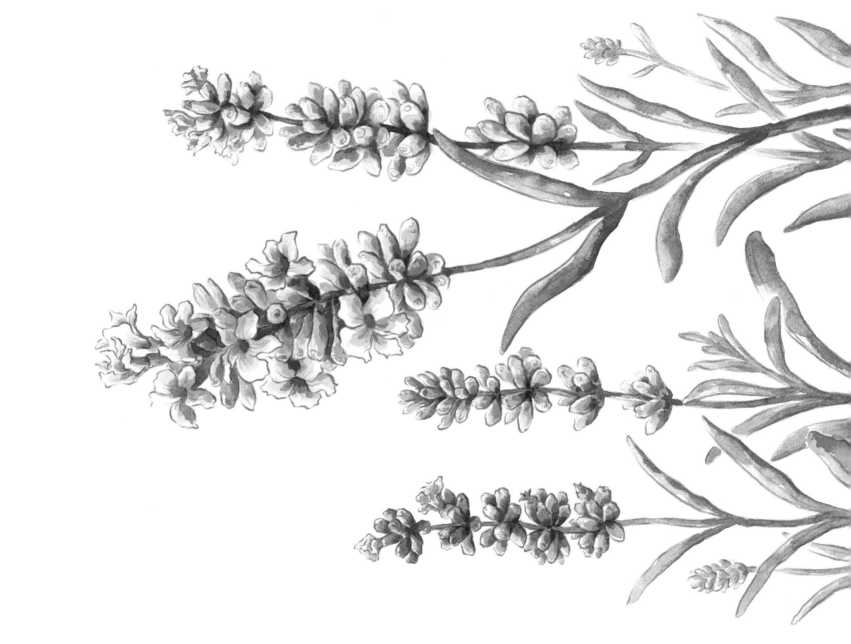

프로방스를 보랏빛으로 물들인 라벤더

보라색 꽃과 중채도 초록색이 조화를 이루는 라벤더입니다. 간단한 명암만으로
예쁜 꽃그림을 그릴 수 있습니다.

빛은 정면 위쪽에 있습니다.

작은 꽃들이 모여 덩어리를 이루고 있어요. 큰 덩어리를 하나로
보고 작은 꽃들을 한꺼번에 그리려고 합니다. ⑥에 물을 섞어
밝기 차이를 줍니다. 명암에 맞춰 가장 밝은 면은 흰색으로 남
겨주세요. 먼저 밝은 보라색을 어두운 면까지 포함해서 한두 번
의 붓질로 모든 꽃송이를 칠해주세요. 마른 후에 덧칠할 때는 이
렇게 어두운 면까지 모두 칠해야 합니다. 같은 방법으로 중간색
을 칠해주세요. 어두운색도 같은 방법으로 칠하면 꽃송이는 완
성입니다.

멀리 보이는 꽃은 밝기 차이를 약하게 해서
거리감을 줍니다.

줄기와 잎사귀를 그립니다. 줄기와 잎사귀마다 조금씩 다른 색으로
변화를 줍니다. ⑧⑨⑩을 줄기와 잎사귀 색에 맞춰 섞어주세
요. 물을 섞어 밝은색을 해당하는 면에만 칠합니다. 그 색에 어두운
색을 섞고 연결해서 그려주세요. 번짐 효과는 자연스럽게 남겨놓고
요. 가장 큰 줄기와 잎사귀를 그린 후에 순서대로 하나씩 완성합니다.

앞뒤로 있는 라벤더 사이 간격을 띄워줍니다. 이런
방법은 라벤더가 서로 붙어 보이는 것을 막아주죠.
자연스럽게 공간감, 거리감도 생깁니다.

One Point Lesson ▶ 앞뒤로 있는 사물은 거리감과 공간감을 위해 살짝 띄우고 뒤쪽 사물은 약하게 표현합니다.

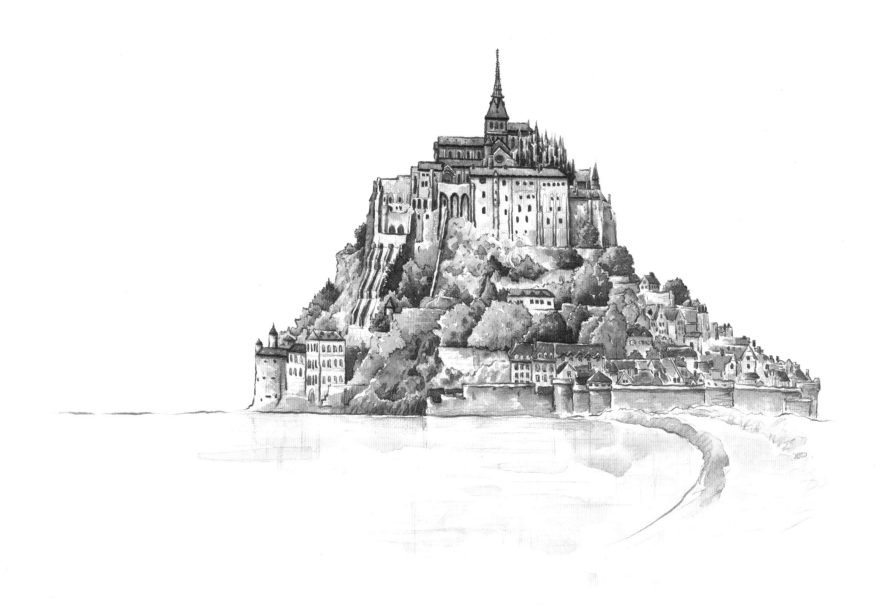

바다에 떠있는 수도원, 몽쉘미셸

바다에 떠있는 수도원이라고 불리는 곳입니다. 첨탑이 있는 건물이 중심을 잡아주고 있습니다. 나무와
건물이 서로 섞이지 않도록 하면서도 자연스럽게 조화를 이루도록 그려야 합니다.

빛은 정면 위에서 왼쪽으로 45도 방향에 있습니다.

건물 왼쪽 모서리를 흰색으로 남겨 입체감을 줍니다. 나무도
빛 방향에 흰색을 남겨 형태를 분리해주세요.

⑦ 을 밝기 조절해서 지붕을, ⑪ ⑫ 를 밝기 조절해서 벽을 그립니다. 을 조금
섞어 변화를 줍니다. ⑤ ⑧ ⑫ 를 섞어 진한색으로 지붕 끝을 칠해주세요. 멀리 보
이는 풍경이고 복잡한 건물입니다. 흰색을 적절하게 활용하면 산뜻하게 보입니다. 너
무 자세한 표현보다는 고딕 양식의 수도원이라는 느낌으로 그려주세요.

⑦ ⑧ ⑨ ⑩ 이 중심색입니다. 채도를 낮추거나
변화를 위해 팔레트에 남아있는 색을 조금 섞어도 됩니
다. 작은 흰색 면들은 나무가 풍성하다는 느낌을 만들어
줍니다. 밝은색을 해당하는 면에 칠해주세요. 색이 마르
기 전에 조금 어두운색을 밝은색과 연결해서 칠하고요.
어두운색도 같은 방법으로 채색합니다.

② 를 섞어 채색합니다. 색이 마르기 전에 ② 를
붓으로 톡톡 찍어주면 색이 자연스럽게 퍼져나갑니다.
옆에는 붉은 나무가 있어요. 밝은 면은 ⑤ 에 물을 섞어
칠하고, 어두운 면은 ⑤ 에 ⑫ 를 섞어줍니다.

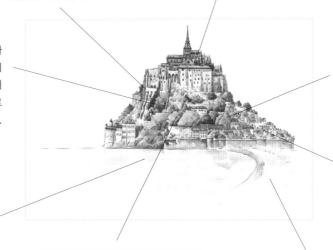

작은 집들이 서로 섞이지 않도록 주의해야
합니다. 지붕 위쪽을 흰색으로 남기는 것도
하나의 방법입니다.

물에 비친 모습을 간단하게 표현합니다. 여린색으로
선을 옆으로 긋듯이 굵게 그려주세요. 빛이 반사되는
느낌을 위해 흰색을 많이 살립니다.

색이 마르기 전에 진한색을 톡톡 찍어주면
색이 자연스럽게 퍼져나갑니다.

흙과 풀로 된 길입니다. 쓱쓱 색을 단번에
칠합니다. 색이 자연스럽게 섞이고 번지도
록 그려주세요. 심플하게 그립니다.

One Point Lesson ▷ 비슷한 크기, 색, 형태로 반복되는 사물은 사물 경계를 살짝 띄워서 서로 섞이지 않도록 해줍니다.

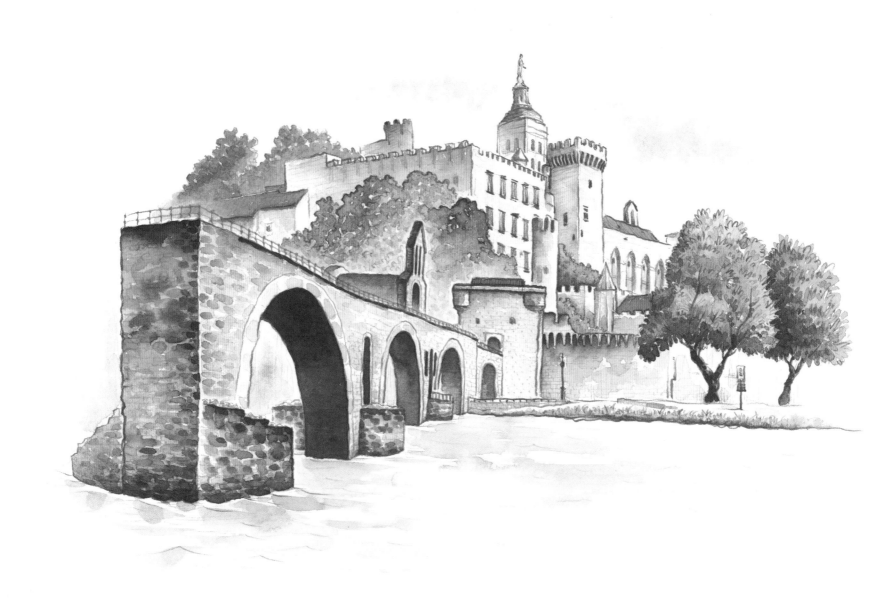

끊어진 다리와 아비뇽 풍경

강에 끊어진 다리가 있습니다. 뒤로는 건물과 나무가 보입니다. 같은 색인 다리와 건물은
서로 붙어 보이지 않도록 적절한 거리감, 공간감 표현이 중요합니다.

빛은 정면 위에서 오른쪽으로 45도 방향에 있습니다.

⑦ 에 ⑫ 를 조금 섞어 채도를 떨어뜨립니다. 멀리 있으므로 밝기 차이를 약하게,
표현도 약하게 합니다. 붓을 톡톡 찍는 느낌으로 그려주세요.

8호 이상 되는 큰 붓으로 깨끗한 물을 색칠할 부분보다
조금 넓게 칠해주세요. 붓질은 한두 번만 합니다. 물이 마
르기 전에 ⑧ 에 물을 섞어 여린색을 만들고 표면을 톡
톡 찍어주면 색이 부드럽게 번집니다. 조금 더 진한색으
로 여린색 일부분을 톡톡 찍어 변화를 줍니다. 물이 너무
많거나 색이 진하면 깨끗한 티슈로 눌러서 조절해주세요.

⑪ ⑫ 를 중심색으로 다리와 건물을 그립니다.
90도로 꺾인 모서리는 흰색으로 남겨주세요. 모서리는
어두운색과 강한 대비를 주면 앞으로 돌출되어 보입니
다. 빛을 직접 받지 못한 어두운 면은 ⑦ 로 음지 느낌
을 줍니다. 양지의 면과 대비를 이루면 입체감이 높아
집니다. ⑤ ⑨ ⑫ 의 혼합색으로 다리 아래쪽을 이
끼가 긴 것처럼 그려주세요.
양지와 음지 면이 90도로 접하는 경우입니다. 음지의
밝은색을 양지의 어두운색보다 어둡게 하면 입체감이
돋보입니다.

나무는 ⑨ ⑩ 이 기본색입니다. ⑧ 로 변화를 줍니다.
여린색으로 해당하는 면을 먼저 칠해주세요. 중간색을
밝은색과 연결해서 칠하고요. 어두운색도 마찬가지입니
다. 짧은 선을 나뭇잎 방향으로 그려주세요.

⑤ ⑨ ⑫ 를 섞은 검은색으로 칠해주세요.
뒤쪽으로 점점 멀어질수록 밝게 그립니다.

지붕은 ② 로 색칠합니다. 멀리 있는 지붕일수록
점점 여리게 칠해주세요.

강물은 ⑧ 에 물을 섞은 여린색으로 덧칠 없이 단번에
칠해주세요. 반짝이는 것처럼 흰색을 많이 살립니다.

One Point Lesson 음지의 밝은색을 양지의 어두운색보다 어둡게 하면 입체감이 강해집니다.

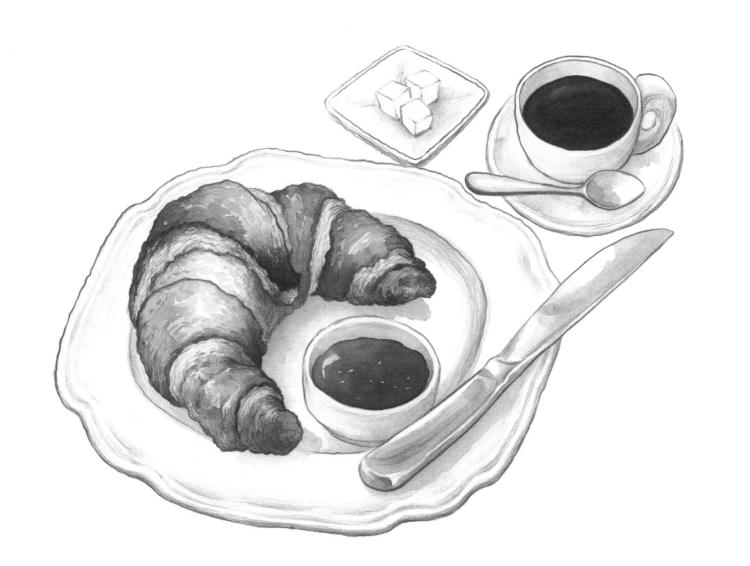

크루아상과 커피 한 잔

프랑스어로 초승달이라는 뜻을 가진 빵입니다. 반죽을 삼각형 모양으로 자른 후에 말아서 오븐에 구웠습니다.
둥글게 말리면서 겹쳐진 모양의 구조를 이해하는 것이 입체감 표현에 아주 중요합니다.

빛은 왼쪽 위에 있습니다.

설탕은 스케치에 간단한 명암이 되어있어요.
색칠을 하지 않아도 됩니다.

안쪽을 여린 회색으로 칠합니다.

② ⑪ ⑫ 를 중심색으로 크루아상을 그립니다.
먼저 구조를 이해하는 것이 중요합니다. 빵이 흐르는
방향으로 색을 칠하면 입체감이 돋보입니다. 밝은색
을 먼저 칠하고 점점 어두운색 쪽으로 그려주세요. 밝
은 면은 흰색을 살립니다. 어두운 면에서는 흰색이 조
금은 보일 수 있지만, 되도록 보이지 않는 것이 좋습
니다. 어두운 면에 흰색이 많으면 입체감이 약해지기
때문입니다.

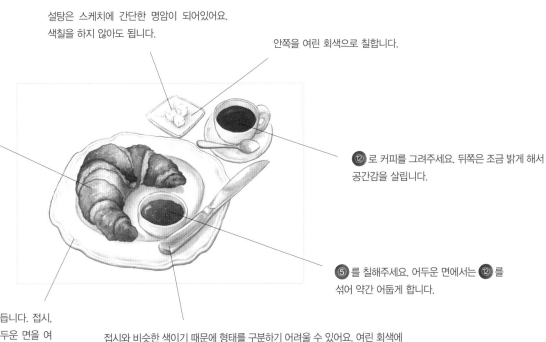

⑫ 로 커피를 그려주세요. 뒤쪽은 조금 밝게 해서
공간감을 살립니다.

⑤ 를 칠해주세요. 어두운 면에서는 ⑫ 를
섞어 약간 어둡게 합니다.

⑤ ⑨ ⑫ 의 혼합색에 물을 많이 섞어 여린 회색을 만듭니다. 접시,
커피 잔, 설탕 그릇은 흰색입니다. 입체감이 생기도록 어두운 면을 여
린 회색으로 칠해주세요.

접시와 비슷한 색이기 때문에 형태를 구분하기 어려울 수 있어요. 여린 회색에
⑥ ⑦ 을 조금 섞어 접시 색과 다른 느낌으로 변화를 주세요. 꺾이는 모서리
는 흰색을 살립니다. 반짝이는 면도 마찬가지입니다.

One Point Lesson ▶ 구조를 이해한 후에 사물이 흐르는 방향과 색칠 방향을 맞춰 그리면 입체감이 돋보입니다.

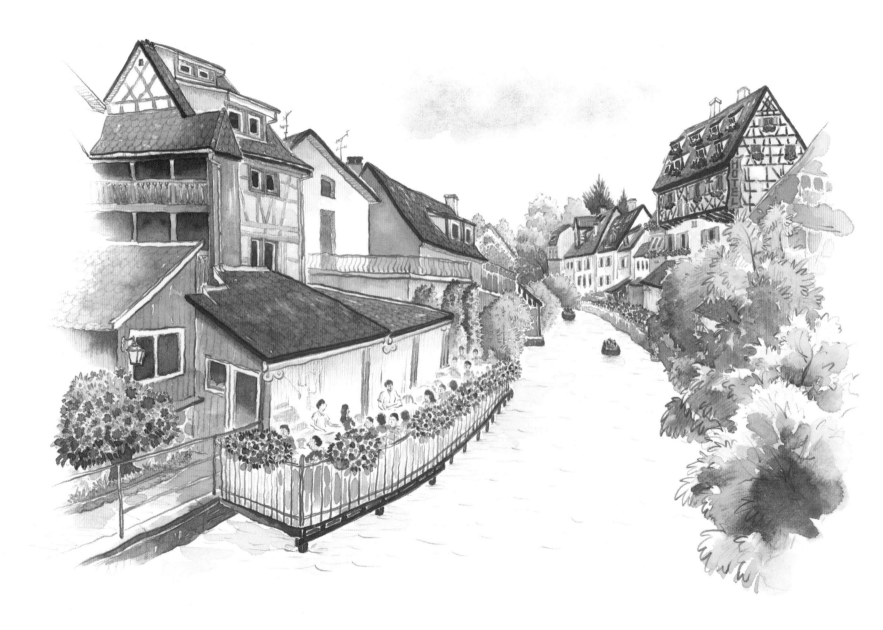

콜마르의 쁘띠 베니스

애니메이션 영화 『하울의 움직이는 성』의 모티브가 된 콜마르입니다. 콜마르에 있는 쁘띠 베니스라고 불리는 곳입니다. 수로에는 작은 배가 다니고 예쁜 집들이 옆에 있습니다.

빛은 정면 위에서 오른쪽으로 45도 방향에 있습니다.

붉은색 계열과 초록색 계열이 크게 부딪치는 구조입니다. 색이 자연스럽게 연결되도록 중간에 중채도, 저채도 색을 적절하게 넣어줍니다.

지붕은 ② ⑪ ⑫ 가 중심색입니다. 흰색 면을 조금씩 보이게 칠해주세요. 면을 메운다는 느낌이면 충분합니다. 색은 조금씩 다르지만 다른 집들도 면을 메우듯이 간단하게 그립니다.

꽃을 ④ 로 먼저 그려주세요. 나뭇잎은 ⑨ ⑩ 이 중심색입니다. 채도는 ⑪ 을 조금 섞어 조절합니다. 밝은색을 먼저 해당하는 면에만 칠해주세요. 같은 방법으로 점점 어두운색을 칠하고요. 색이 거의 말랐을 때 잎사귀 방향으로 진한색을 선처럼 그립니다.

④ ⑤ 로 꽃을 칠해주세요. 밝은 꽃은 물을 섞어 조절합니다. 잎사귀는 ⑧ ⑨ 의 혼합색에 물을 섞어 만듭니다. 밝은색부터 짧은 선으로 그려주세요.

8호 이상 되는 큰 붓으로 깨끗한 물을 색칠할 부분보다 조금 넓게 칠해주세요. 붓질은 한두 번만 합니다. 물이 마르기 전에 ⑧ 에 물을 섞어 여린색을 만들고 표면을 톡톡 찍어주면 색이 부드럽게 번집니다. 조금 더 진한색으로 여린색 일부분을 톡톡 찍어 변화를 줍니다. 물이 너무 많거나 색이 진하면 깨끗한 티슈로 눌러서 조절해주세요.

나무는 ⑦ ⑧ ⑨ ⑩ 을 면마다 조금씩 다른 비율로 섞어주세요. 먼저 ⑩ 을 섞어 밝게 칠해주세요. 밝은색이 마르기 전에 ⑩ 을 연결해서 중간 면에 칠해주세요. 점점 어두운색을 연결해서 채색합니다. 연결하는 과정에서 자연스럽게 색이 번지도록 해주세요. 다른 계열색을 조금 섞어 색 변화도 줍니다. 나무 위쪽을 흰색으로 남겨서 다른 나무와 분리되도록 합니다.

수로의 물은 ⑧ 에 물을 섞어 여린색으로 가볍게 그려주세요. 흰색을 많이 살리고 옆으로 굵은 선을 긋듯이 색칠합니다.

연필선 주변은 흰색으로 남겨주세요. 사이사이에 선을 긋듯이 한 번에 색을 칠합니다. 뒤로 보이는 사람들 모습입니다.

One Point Lesson 보색 대비로 색이 크게 충동할 때는 중채도, 저채도의 중간색을 보색 사이에 적절하게 배치합니다.

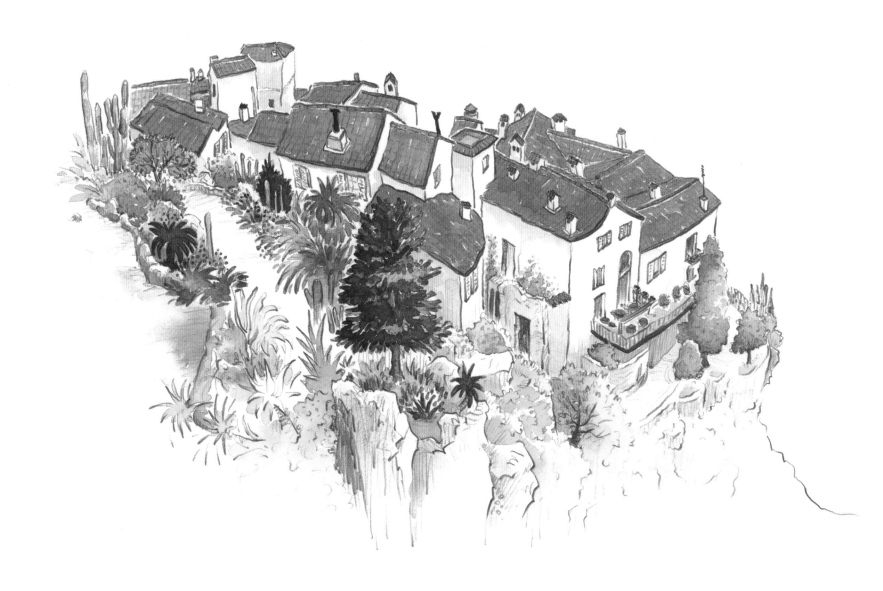

푸른 하늘과 바다 사이로 보이는 에즈빌 풍경

위에서 본 풍경입니다. 아래쪽에는 절벽과 바다가 있습니다. 오렌지색 지붕을
가진 집들과 선인장, 꽃, 나무들이 서로 조화를 이루고 있습니다.

② ③ ④ ⑤ ⑥ ⑦ ⑧ ⑨ ⑩ ⑪ ⑫

빛은 정면 위에서 오른쪽으로 45도 방향에 있습니다.

② 로 지붕을 그려주세요. 시선에서 멀어질수록 조금씩 여리게 칠합니다. 기와 방향에
맞춰 흰색 선을 살립니다. 지붕이 흘러내리는 방향이 보여서 보다 입체적인 그림이 됩
니다. 집마다 지붕 사이를 흰색으로 띄워 형태가 섞이지 않도록 해주세요.

흰색 벽입니다. ⑫ 에 물을 섞어 여린색을 만듭니다.
벽에서 음지에 해당하는 면은 한두 번의 붓질로 간단
하게 칠해주세요. 지붕 밑은 살짝 어둡게 합니다. 팔
레트에 칠하고 남은 색을 조금 섞어 변화를 줍니다.

먼저 칠한 색이 마른 후에 ② ③ 으로
점을 찍듯이 꽃을 그려주세요.

⑦ ⑧ ⑨ ⑩ 이 중심색입니다. 선인장과 나무 색에
맞춰 적절한 비율로 섞어주세요. 흰색 경계면을 적극 살
립니다. 밝은 나무에서 어두운 나무까지 다양하게 밝기
차이를 주세요. 다른 색을 조금씩 섞어서 변화를 줍니다.

모든 것을 색칠할 필요는 없어요. 비워두는 것이 보다
자유롭고 여유 있는 그림이 되기도 합니다.

⑩ 의 혼합색에 물을 많이 섞어 칠합니다. 여린색이 마르기 전에 ⑩ 으로
툭툭 찍듯이 어두운 면을 가볍게 그려주세요.

⑦ ⑧ ⑨ 를 섞고 밝은색을 해당하는 면에 칠해주세요.
어두운색을 잎사귀가 흐르는 방향에 맞춰 그립니다.

회색 느낌의 저채도 색입니다. 바위를 위에서 아래쪽 방향으로
그려주세요. 붓질을 한두 번으로 끝냅니다.

One Point Lesson ▶ 색을 모두 칠하지 않고 일부 남기는 것이 보다 여유롭고 풍성한 그림이 되기도 합니다.

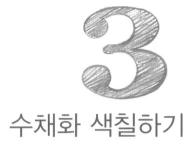

수채화 색칠하기

완성작의 밑그림 스케치가 준비되어 있습니다. 챕터 2에 있는 설명과 완성작을 보면서 멋진 수채화 작품을 완성하는 공간입니다. 여기서는 튜브형 미젤로 미션 골드 12색 세트로 색칠했습니다. 다른 브랜드 물감이라면 가장 비슷한 색을 선택하시면 됩니다. 쉽게 컨트롤할 수 있다면 더 많은 색을 써도 좋습니다. 힐링하는 마음으로 수채화 프랑스를 멋지게 완성하시길 바랍니다.

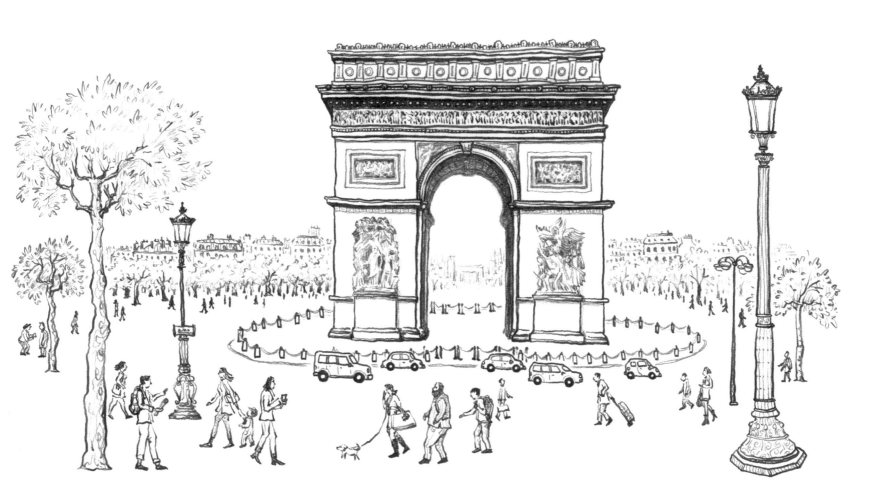

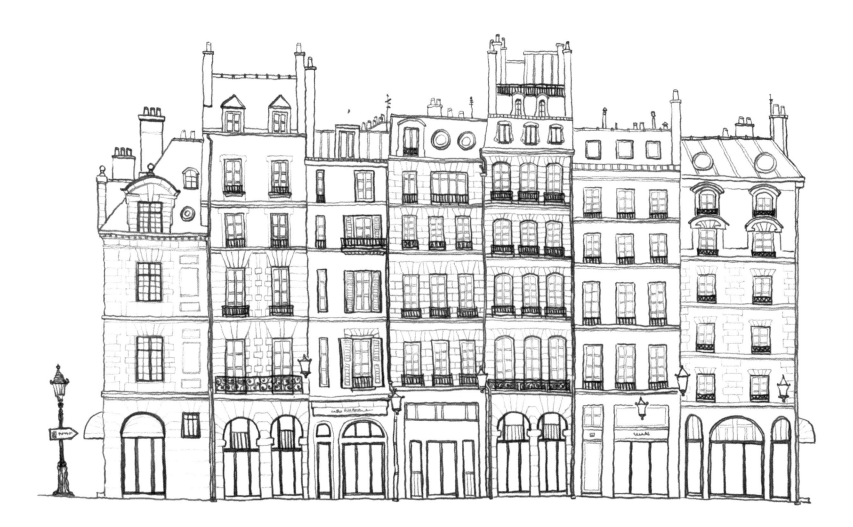

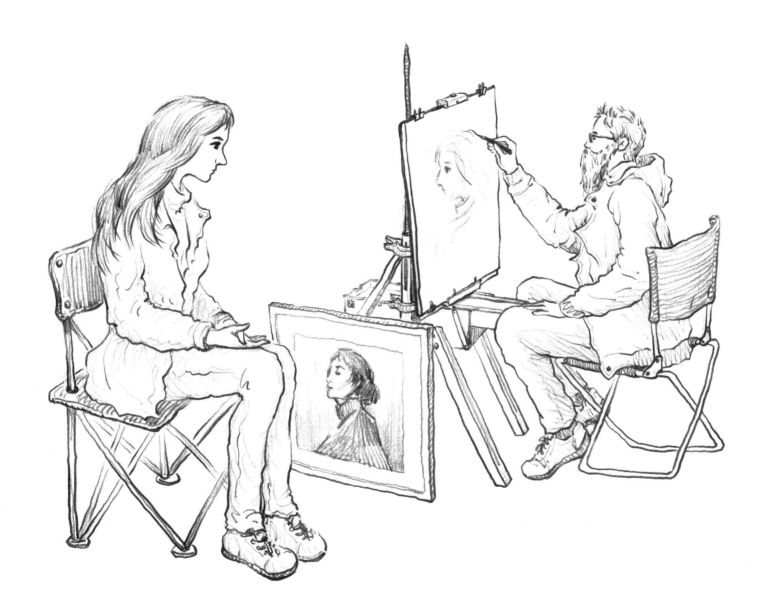

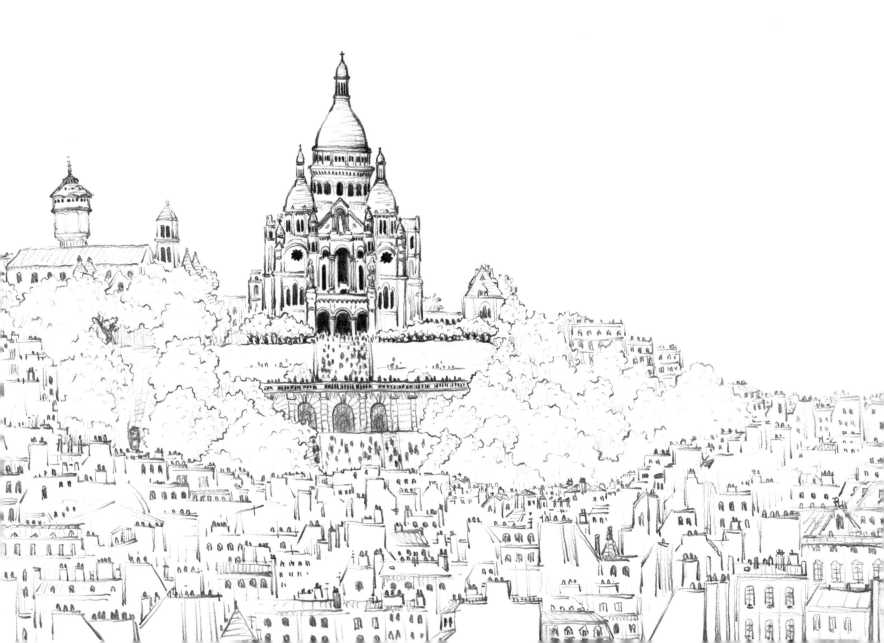

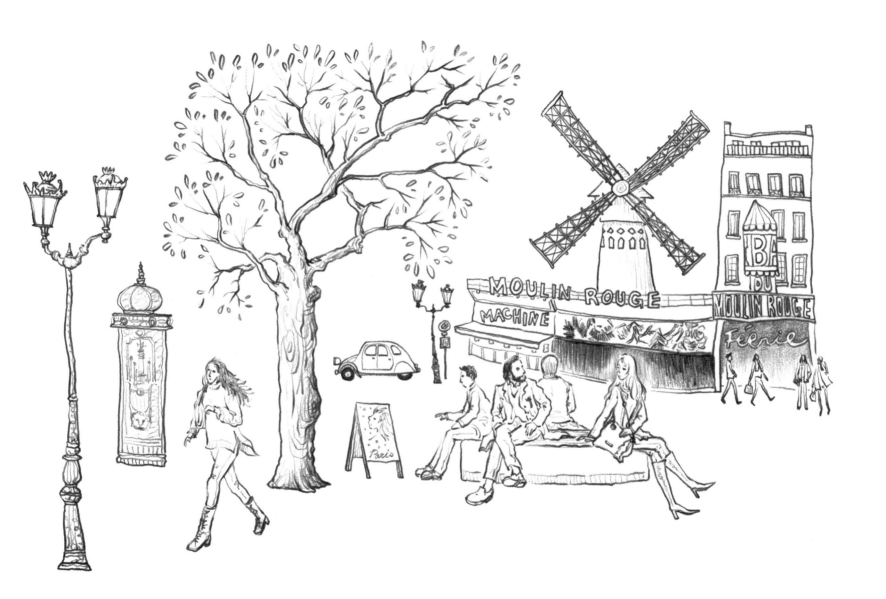

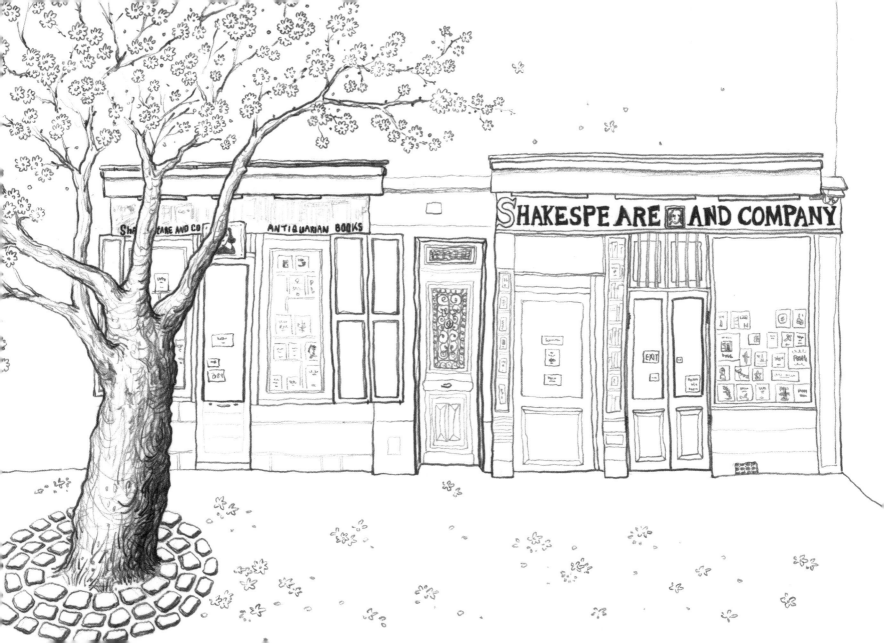

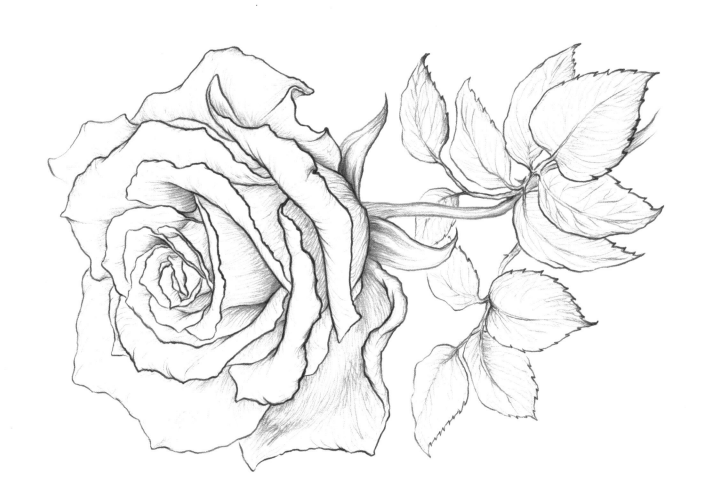

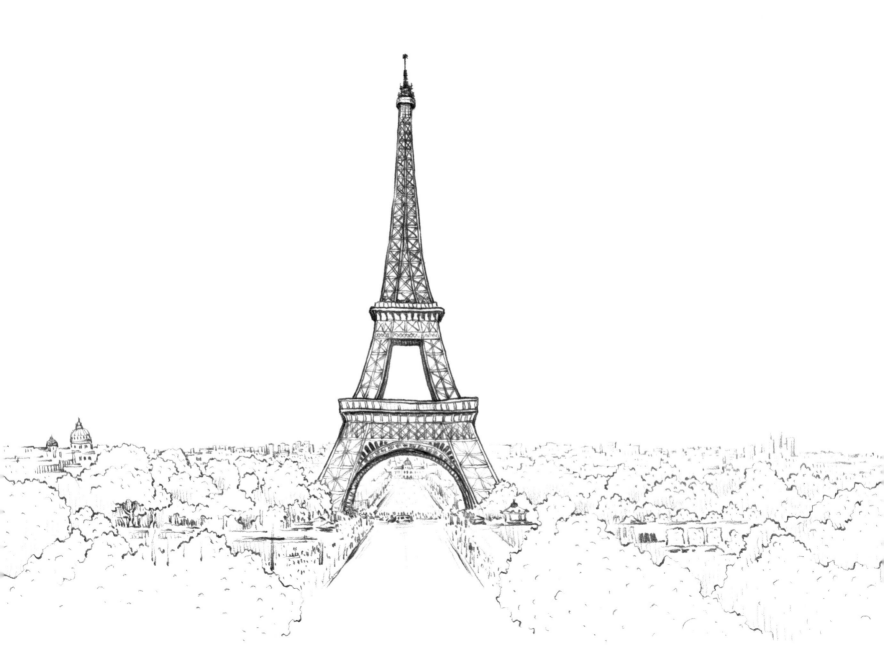

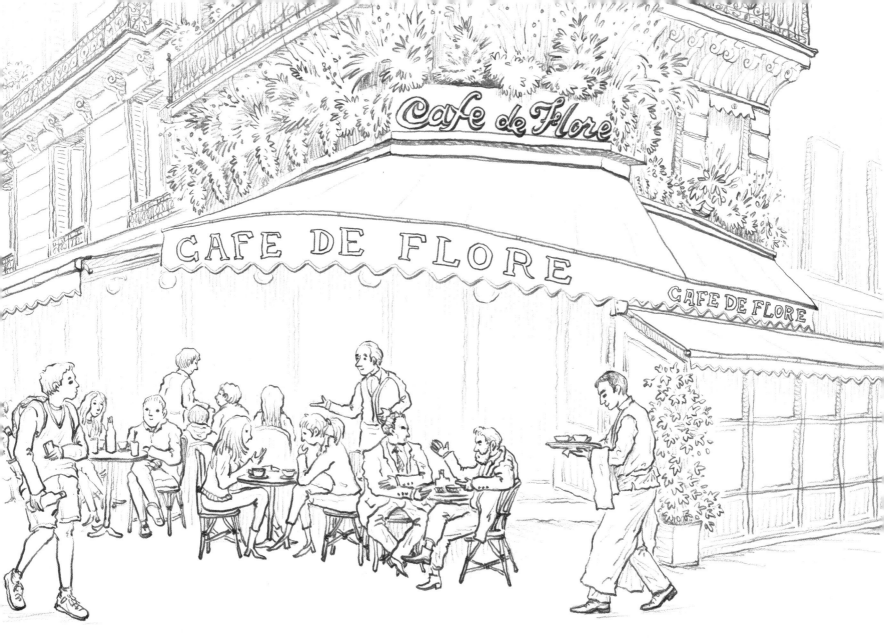

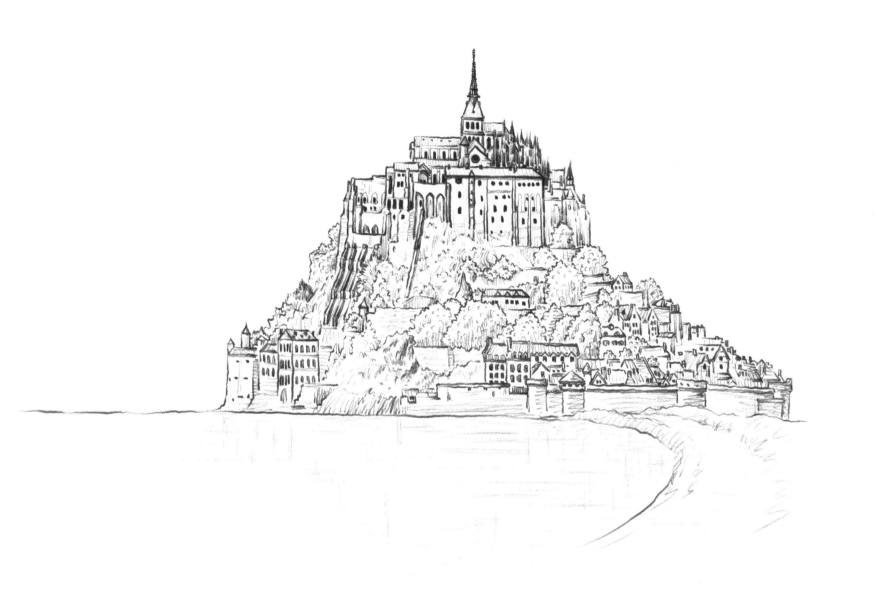

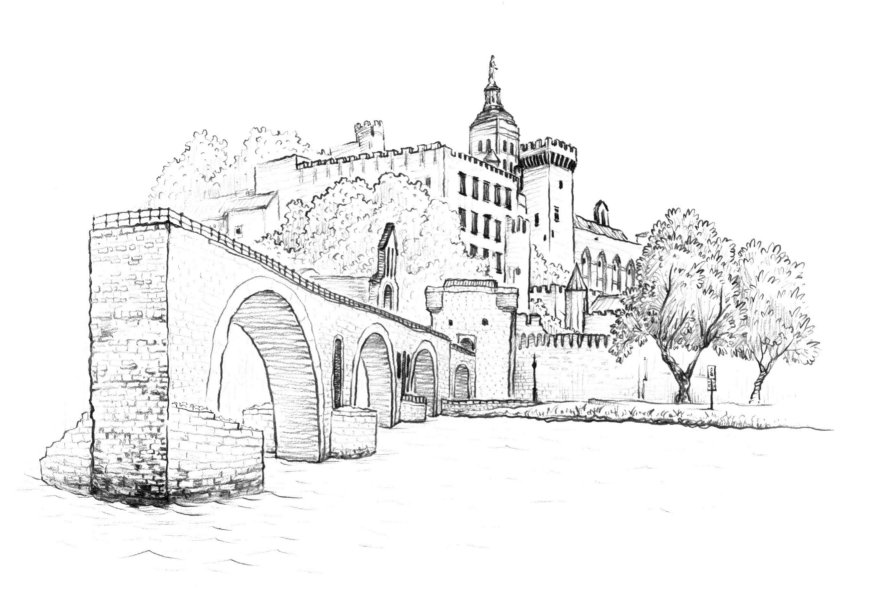

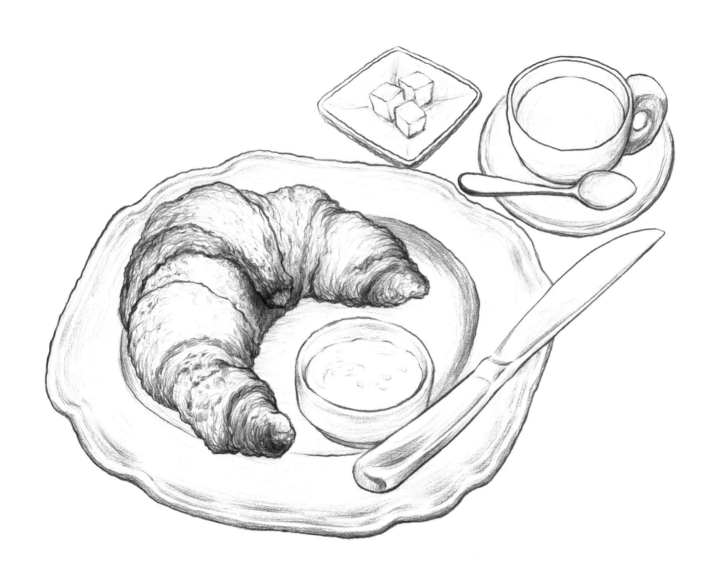

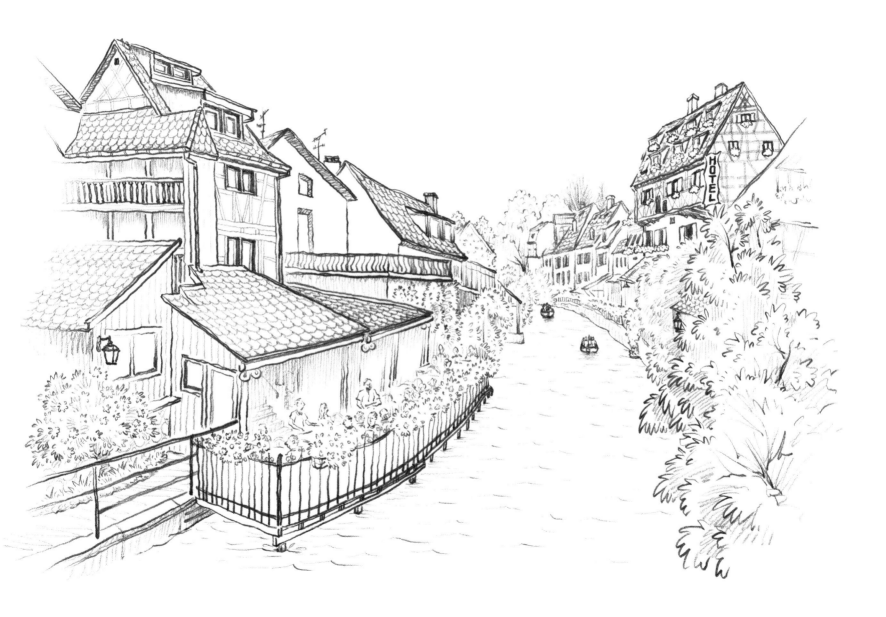

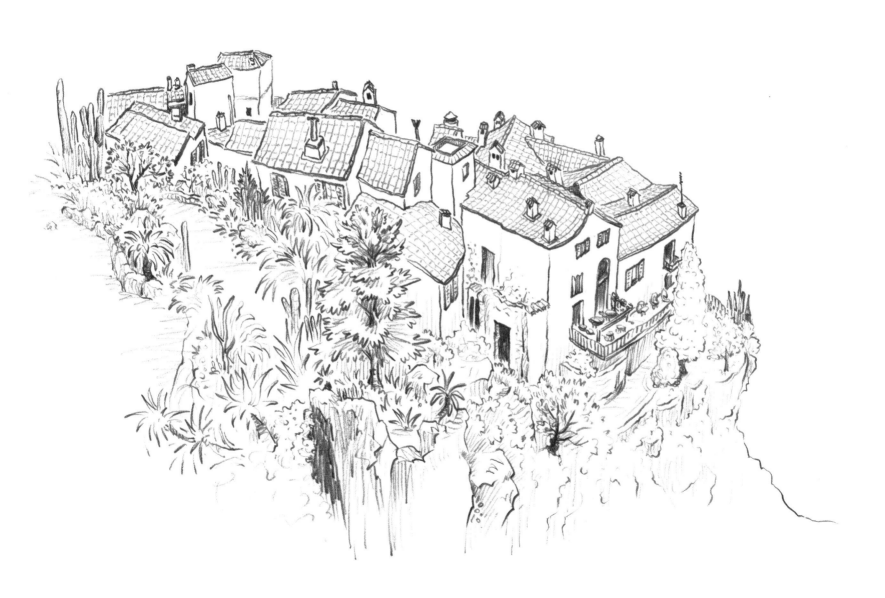